U0015163

世界名畫家全集　何政廣主編

霍 伯 Edward Hopper

李家祺◉撰文

藝術家出版社

描繪現代生活畫家

霍 伯
Edward Hopper

李家祺◉撰文　何政廣◉主編

藝術家出版社

目　錄

前　言

　　愛德華・霍伯（Edward Hopper，1882～1967）的繪畫藝術，數十年來被定位在美國寫實主義的最佳典範，或是美國景象更具哲思的詮釋。

　　紐約惠特尼美術館展覽主任蘇珊・勞遜，在一九九〇年該館舉行盛大的霍伯回顧展時，對霍伯的繪畫作了上述的論定。霍伯一生多達千餘件精彩繪畫作品，現今主要都收藏在惠特尼美術館。在他生前，惠特尼舉辦過兩次霍伯的回顧展，奠定了他成為一位美國繪畫大師的地位。他的藝術造詣現已深為幾代藝評家們所了解，亦同時為美國一般大眾所喜愛。

　　紐約電話公司在一九七一年向一千萬人口的訂戶，調查他們最喜歡的一幅畫來印製封面，結果獲選的是霍伯一九三〇年名畫〈星期天的早晨〉。這幅畫的前景為街道與二層樓舊建築物，構成水平的平行線，門與窗戶造形正好與平行線形成垂直的對比，造成移動與定住兩種對立概念，畫面上空無人影，充滿著寂寥感。霍伯的很多繪畫都具有這種特徵，超越了他個人的孤獨，而刻畫出生活在現代的人的孤獨與憂愁感。

　　對於「光」的描繪，也是霍伯的一種執著與偏愛。無論戶外或室內的景物，他都巧妙利用陽光與燈光所造成的明暗對比，暗示人物在環境中的心理狀態。

　　「我在繪畫上的目標，始終是希望將我對自然（天性）的最底層印象（面貌）做最精確的描繪。如果這個目標難以達成，那麼，或許可以說，它是任何人類活動或任何理想繪畫的極致。」霍伯的這段自述，說明他是一位不疾不徐的哲學家，了解和刻畫市井平民日常生活中的超卓時刻，擁有探索人類心靈深層情感的能力，探索美國式生活中的反諷和寧靜之美。

　　霍伯曾於一九五二年應邀代表美國參加威尼斯雙年展。他說：「藝術上國家性格價值的問題，或許是不可解的。總的來說，一個國家的藝術若能極致地反映其人民性格，它即可說是最偉大的藝術。法國藝術似乎就證明了這一點。」關於這一問題，蘇珊・勞遜對霍伯作了極為中肯的評述，筆者特予引述作為本文結語——霍伯以一種不尋常的敏感和反諷的疏離，處理美國的商業景致，如加油站、商店、廣告和公共空間，我們開始瞭解他對美國生活的反感傷觀點，並存著溺愛和無情的坦白。最主要的，我們欣賞他藝術的廣闊野心，從未針對小或完全個人的主題，而是毫不厭倦地專注於最寬廣和現代生活中最共通的經驗。

2002 年寫於藝術家雜誌社

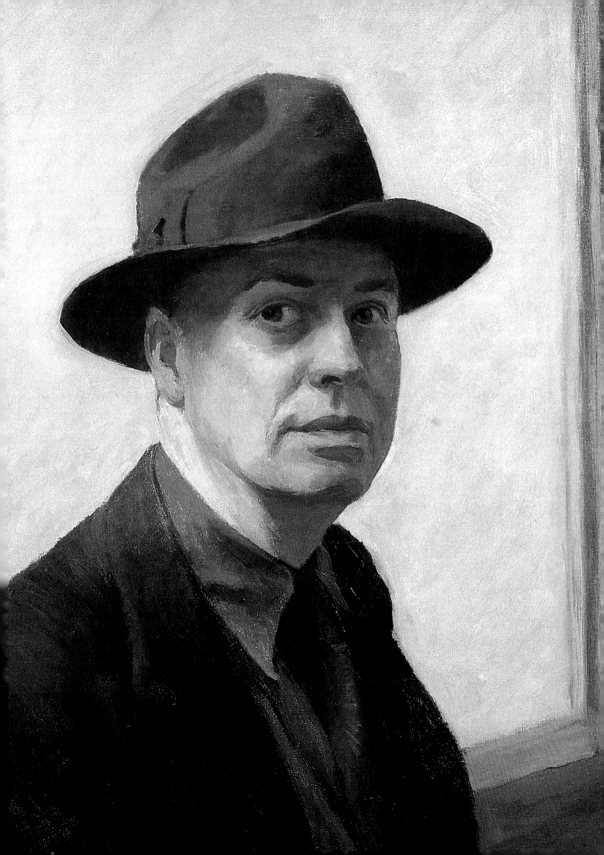

描繪現代生活畫家——
愛德華‧霍伯生涯與藝術

捕捉浮世即景的美國畫家

　　近百年來，要選出能夠代表美國的畫家，相信很多美國人要考慮的人物，將是愛德華‧霍伯（Edward Hopper， 1882～1967），他在美國畫壇的地位是較不令人懷疑或有爭論的。不只美國藝術界推崇霍伯的實力，連歐洲畫家也佩服其創造力。他的作品不只是美國化，並且是現代化。怎樣在畫中顯示美國的生活化，這就是霍伯的功力了！

　　霍伯個性沉默寡言，不善交際，喜愛清靜，遠離人群。他一生的繪畫題材來源主要自於他的三項嗜好：其一、霍伯喜歡旅行，無論坐火車、自己開車或坐輪船到歐洲；他對火車與鐵軌天生有好感，凡是鐵路邊的東西都很注意。其二、他喜歡看電影，有很多電影廣告、電影情節或電影鏡頭，也被他靈活運用在創作之中。其三、他還喜歡讀思考性的書籍，偏好愛默森、柏拉圖、莎士比亞的詩集或著作，因而霍伯也就創造了不少充滿哲思、發人思考的畫面。

　　霍伯的藝術創作大致可分為四個階段：由插畫→版畫→水彩→油畫。因個性使然，霍伯創作時都有周詳的計畫，如打底稿、素描、試繪、擬用顏色、何時有此構想、動筆時間、何時完成、售價多少、何人購買，都留有記錄。

自畫像　1925-30 年
油彩畫布
63.5 × 76.2cm
紐約惠特尼美術館藏
（背頁圖）

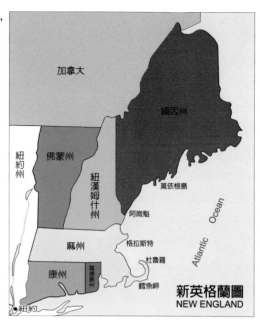

美國新英格蘭（紐英崙）簡圖，
霍伯一年均在此活動作畫。

霍伯的畫作特色之一是強調光線。他喜愛太陽，這是白天的光源，不論是拂曉、朝陽、正午、黃昏、落日、太陽都照到屋內。電燈則成為夜晚的光源，霍伯畫中常見電線桿，或許這暗示出畫家心理上的光源吧！

由於霍伯的畫很有特色，也容易辨認，他因此擁有不少頭銜。包括：

一、住宅畫家。這是因為他喜歡畫房子，凡是美麗的、獨特的、複雜的結構建築都可入畫；畫房子的地點不論市區、丘陵、海邊、馬路旁、鐵道邊都有。

二、孤獨畫家。霍伯的畫作中充滿冷清、寂寞、孤零的氣氛，即使畫夫妻、情人、朋友，雙方也都不注視對方；甚至連畫一些群集的場合，每個人似乎也沒有眼神交流，極少溝通。

三、新英格蘭畫家。這是因為他繪畫的範圍喜歡圍繞這個地區；新英格蘭涵蓋緬因州、佛蒙州、紐漢姆什州、麻州、康州、羅德島州六個州。霍伯住在紐約市，每個夏天幾乎都往新英格蘭地區跑，最後甚至購地建畫室在那裡。

霍伯長壽，身經兩次世界大戰與美國經濟不景氣，深知日子不好過，於是節儉度日。不論外界情況如何變化，他始終默默耕耘，

按部就班，成名後一樣努力不懈。藝術創造是維繫他堅強生命力的源泉。直到去世後，他的所有作品全部捐贈給惠特尼美術館，包括了大量的油畫與水彩作品。這不只是霍伯留給世人的寶貴遺產，也是他贏得後人對藝術家尊敬的原因之一。

十七歲以前的成長過程

愛德華‧霍伯祖先來自荷蘭，他出生的年代正好適逢商用電燈初燃紐約的時期。不到一年，電話也接通了紐約與芝加哥。

一八八二年七月廿二日，霍伯出生於一個四千人的大鎮，紐約州的奈耶克（Nyack）正是霍伯的出生地。奈耶克沿著哈得遜河，與紐約市相鄰，也有火車可通往紐約，與大都市的關係十分密切。哈得遜河上來回的汽艇，使得當地的造船業一枝獨秀，而鎮上的男孩更是沒有不會駕艇的。霍伯五歲就在湖裡練習泛舟了，深海潛泳亦為他一生最大的享受。

少年時代，霍伯很多時間都是在碼頭與河舟上度過，曾和同伴成立「快艇俱樂部」。十五歲那年，父親幫他買了木料與工具當做禮物，於是他在朋友的幫助下，建造了一艘獨木舟，當時他立志要做一個造船師，沒想到最後卻成為了美國家喻戶曉的大畫家。

霍伯出生在一個中產階級的家庭，他是家中第一個也是唯一的兒子，有一個姊姊瑪麗恩（Marrion Louise），父母親生他們姐弟時都相當年輕。由於良好的家庭環境，使得姊弟兩人都有能力進入不錯的私立學校就讀。霍伯長得人高腿長，好勝心也強，任何遊戲不贏不停，每門功課成績也相當優秀。不過，進入奈耶克高中後，霍伯成績沒能繼續維持過去的高標準，只有繪圖與平面幾何得到紐約州會考的榮譽。

霍伯的父母是虔誠的基督教徒，所以霍伯從小要上主日學，禮拜天下午還要接受特別的課程，包括行為指導與道德規範，這對他的一生影響甚大，始終做個遵守法規的君子。霍伯一家人常到紐約市欣賞各種表演，觀賞好的歌劇與戲劇，且把剪報留存下來，往後霍伯保存自己繪畫檔案的記錄，多少受到剪報這件事的影響。

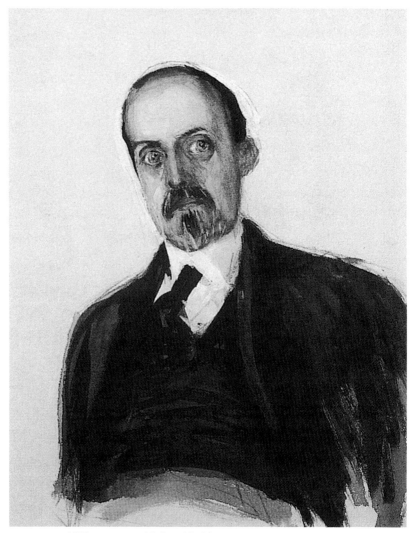

父親肖像　1899年　水彩　34.3 × 25.4cm

　　十二歲那年，霍伯的身高一下子衝過六呎高，同學們喊他「蚱
蜢」。而他對繪畫的天份與潛力也漸次顯露出來。他父親擁有不少
圖書，主要分兩大類，一是古典英文作品，一是翻譯的法文與俄文
著作。霍伯對文學的喜愛無形中受到父親藏書的薰陶，享有盛名的
美國作家愛默森對霍伯的影響最大，而愛默森最欣賞的三大文人：
柏拉圖、莎士比亞、哥德，也正是霍伯一生中最主要的讀物作者。

　　如果說霍伯父親的愛好文學，對霍伯有所啟發，那麼他母親對

藝術的偏好，對霍伯的影響就更益發重要了。她母親在小時候曾有當一位畫家的念頭，長大還保留了一些畫過的圖畫，因而兩個小孩在母親的指導下，很早就開始練習畫圖了。

霍伯五歲啟蒙，七歲那年的聖誕禮物得到一塊黑板，成了他的第一個畫板架。他畫過的圖畫與紙張都存放在一個紙箱內，外面的盒蓋，貼上剪來的士兵圖案。到了十歲，他從書本與雜誌裡學到很多繪畫要領與作畫步驟。過去只會著色的霍伯，現在開始注意到線條與形狀，並且懂得用炭棒寫生，以白粉筆在黑板上練習圖案。

他的母親也適時提供了一些畫冊與雜誌，去啟發這個敏銳孩子的想像力。可喜的是，一八八九年十一月發行的《巴克》（Puck）雜誌，竟然採用了霍伯的一幅繪圖。

從十歲開始，霍伯凡是畫得好的成品都簽上名字，註明日期。除了單色圖案，他已經有了很好的水彩畫經驗。帆船與快艇是霍伯一生從不厭倦的畫題。一八九九年，他為父親畫像，用的是樹膠水 圖見 11 頁 彩畫法，父親面貌頗為嚴肅。到了高中，畫油畫的機會增多，各式各樣的海景，開始層出不窮出現在霍伯的畫面上。慢慢地雜誌上採用了他更多的墨筆畫，這時他追求的是做一位商業插畫家的生涯。

除此之外，霍伯喜歡把穿不同制服的士兵玩具，很仔細地畫在紙上，並且還對這些做了考證，這使他對美國戰史發生興趣，尤其是美國內戰的圖片，也是他搜集的對象。

由於重男輕女的觀念流行在當時美國的一般家庭，霍伯家裡也是如此，兒子受教育的機會比女兒優先，因此，身為家中唯一男孩的霍伯有三次到法國短期習畫的機會，全部花費都是由家裡供給。

習畫的人幾乎很少沒畫過自己，霍伯的自畫像多為草稿、素描。他從鏡子裡發現自己厚唇、耳大，肩膀不夠平直；青少年時期的男孩都很愛美，在夏天都喜歡裸露上身，泳術雖好但一副排骨身材的他就不夠強壯。尤其是他騎單車的模樣，整個骨架掩蓋車架，有些滑稽。高中畢業時，霍伯為自己畫了一幅自畫像留念。

霍伯的繪畫天份，顯然是經由家庭啟發與培養的。因為當時經濟危機的因素，找個穩當的職業是很必要的，因而霍伯父母親期待他成為一位插畫家，至於要成一位大畫家，一時還不敢期望。

紅色的撒旦　1900 年
油彩木板
31.1 × 23.5cm

七年的藝術教育

　　一八九九年秋季，霍伯在「紐約插圖學校」接受正式專業訓練。每天都是通車往返，先坐渡輪，再搭火車，相當辛苦。他參考當時有名的插畫作品作為一種學習的方法，照著雜誌上的插圖練習也是另一種修行，立志當插畫家的霍伯至少畫了一千張以上這樣的作品。此時正是插畫的黃金時代，每一本書都有插圖，而報紙上插

畫也佔有重要的版面。

　　白天學校習得的技巧，夜晚在家練習，霍伯花更多時間研究帆船、岩石和風景中的建築物。他不畏艱難，不嫌麻煩，非常有耐心地反覆練習，還利用放暑假時間有計畫地列表選擇當地的景致做細節描繪，像是選擇一些大教堂、古老建築、湖泊、峻嶺的景色，然後用最自然的色彩呈現在畫面上。

　　對其他畫家的作品做深入研究，也是霍伯的功課。其中德國出生曾經住過紐約並於紐約工作過的美國畫家艾伯特（Albert，1830～1902），在風景畫的領域中獨樹一幟。至於哈得遜河的畫家們，當然也是霍伯尊敬的前輩。他們的眼光、想法，對光線與氣氛的強調和製造，都是繪畫好教材，也是霍伯參考學習的對象。

　　次年的秋季，霍伯要求父母讓他轉入更有名的學校，為了不只能學習商業藝術，同時也能學習正式的繪畫，於是，霍伯進入了「紐約藝術學校」，這所學校是由美國畫家挈斯（William Merritt Chase，1849～1916）創辦，課程包括實物寫生、石膏素描、線條與色彩練習等等。〈紅色的撒旦〉就是霍伯學生時代的油畫作品。

圖見13頁

　　校方每年提供十名獎學金給在校學生，男女生各半，每個月都以現金獎賞每班的最優秀者。挈斯是霍伯的第一個繪畫老師，他已經教過三百多個學生，這位創校者常常提醒學生「盡快擺脫學校的影響，要能自我教育，依照自己的方法與目標去展示環境」。學校裡最受歡迎的老師是亨利（Robert Henri），他以詩畫並用的教學法教導學生，一般學生在校二至三年，而霍伯卻待了六年，因為獎學金和獎金的鼓勵，倒是不必憂慮學費。

　　挈斯每星期一將學生集中在大畫室，公開評鑑作品，而每個月則會選一天，在全體學生面前一起描畫模特兒，作為示範。霍伯遵從老師的指導，花了很多時間去描繪名畫中的各個細節，他所描繪對象都是一代宗師，像是哈爾斯（Hals）、魯本斯（Rubens）、維拉斯蓋茲（Velazquez）、馬奈（Manet）、米勒（Millet）、安格爾（Ingres）的畫作。

　　學校在描繪人體畫像的時候，男女生是分開的，挈斯提醒學生「好作品並非單靠主題，只有畫家才能構成偉大藝術品的主題」。霍

畫家與模特兒
1902-04年　油彩畫布
76.2 × 45.4cm
私人收藏

14

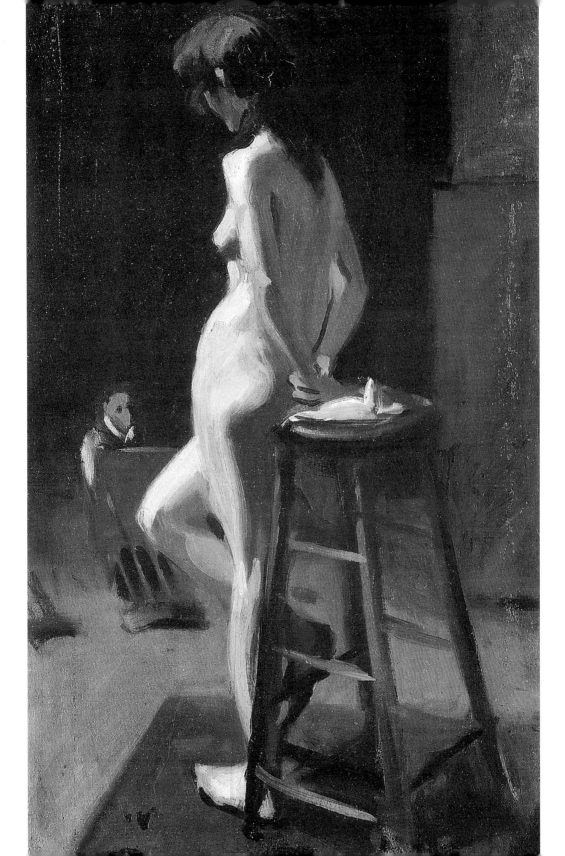

伯不停的畫，學校也請到有名的模特兒，啓發學生的創造力。霍伯用油彩去畫課堂上的裸體人像，同時特別研究竇加（Degas）在這方面的專長及處理技巧。

另外，霍伯大量的時間用在閱讀，爲了滿足自己的求知慾與好奇心，因爲亨利的課堂教材非常廣泛，包括了肢體的現代戲劇，發展個人與自然融爲一體，他讓學生學習觀察自然，走進自然，描繪自然。霍伯始終不忘亨利的主張：「藝術就是人生，它是表現人生，展示藝術家和詮釋人生」、「培養藝術家的學校就是要提倡各個不同的創作，絕非過去的老套。」學生被他鼓舞與激勵，得到對習畫的振奮與信心。

一九○三年霍伯榮獲了人體畫像的獎學金，同時也得到油畫的第一名。此時他的繪畫內容有〈白衣少女〉、〈喝酒的男人〉、〈裸女上床〉、〈畫家與模特兒〉、〈師生論畫〉等等。次年學校發行的《寫生本》刊物，霍伯的黑白畫像被全體教職員選爲示範作品，他不但得到了獎學金的鼓勵，同時也有機會在學校教書。

圖見 18 頁

圖見 15、20、21 頁

從第二年秋季開始，霍伯教星期六的課程，包括人體寫生、色彩學、素描和構圖。週末的學生比較輕鬆與活潑，有更多自由空間去發揮專長。他不限制學生，也不訂規範一定要學生如何做，霍伯不喜歡強迫別人去遵從。舉例來說，他喜歡運動、打拳，卻不在畫中出現人體的動作。同樣嗜好幽默的卡通式素描，卻絕不在繪畫中去發展這項題材。

霍伯一九○五年開始在紐約的一家廣告公司兼差，一方面可以多賺點錢，同時也開啓對外聯繫求發展的機會。該公司的創辦人菲力普（Coles Phillips）也在紐約藝術學校待過。霍伯的工作是設計各種印刷品的封面，包括有雜誌、文件、說明書、簡冊等工作。

霍伯是頗勤奮工作的人，經過了幾年的習藝經驗，逐漸了解這個行業的前景，他發現學校裡的教師摰斯與亨利都是留歐的畫家，很多同學也紛紛步上後塵，去了歐洲習畫，使得霍伯原本只想做個插畫家的念頭，頓時轉換爲一名畫家，希望自己作品讓後人永遠欣賞。同時，他在學校的優異表現也影響了父母的想法，覺得讓有才華的孩子能到更好的環境中去滋長才有發展，於是霍伯有了法國之

裸女上床　1903-5 年
油彩木板
31.7 × 23.5cm
（右頁圖）

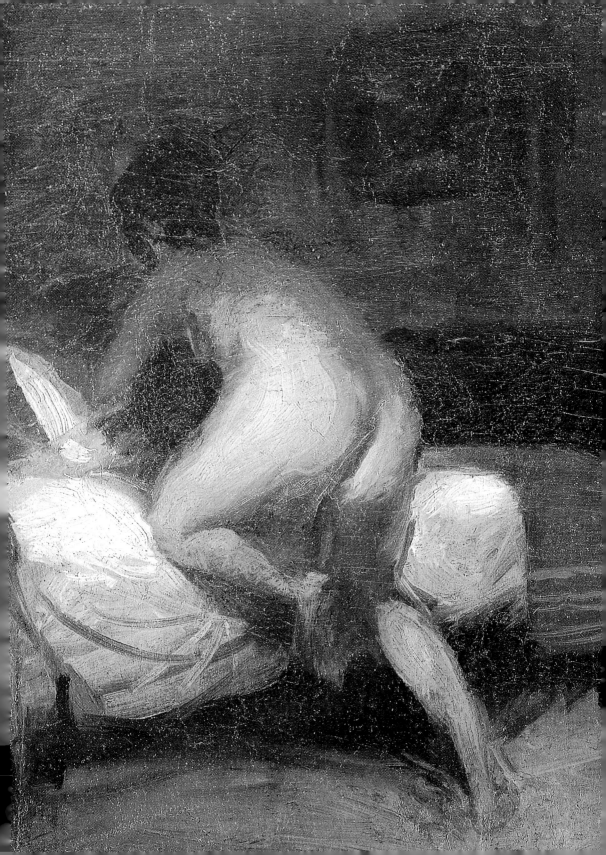

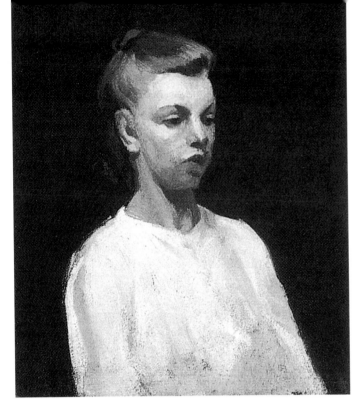

白衣少女　1903-6 年
油彩畫布　56 × 45cm

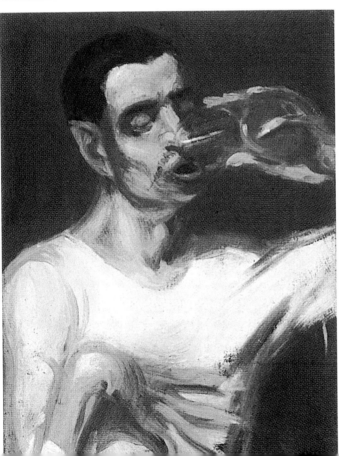

喝酒的男人　1905-6 年
油彩畫布　36 × 25cm

裸婦立像　1902-04 年
油彩畫布
56.2 × 38.1cm
私人收藏（右頁圖）

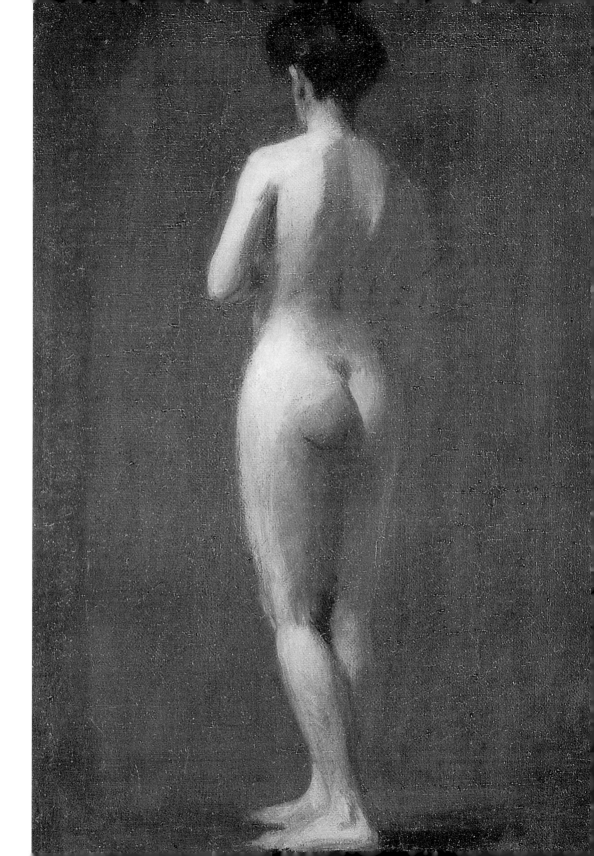

師生論畫　1903-6年
油彩木板　31 × 23.2cm

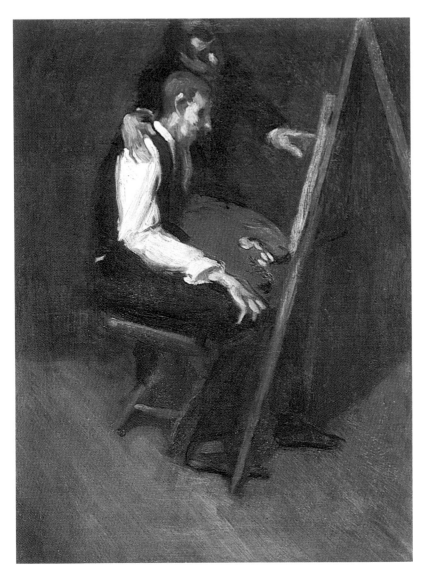

行。

三次遊學歐洲

　　廿四歲的霍伯在一九○六年的秋天到了法國。寫回家的信中，稱讚巴黎的文雅與美麗。他在城裡各處寫生，巴黎天氣溫和而涼爽，當地人們喜歡戶外活動，好像大家都生活在街頭，他告訴父母不要擔心，一生中他從來沒有像這時那麼快樂地生活過。

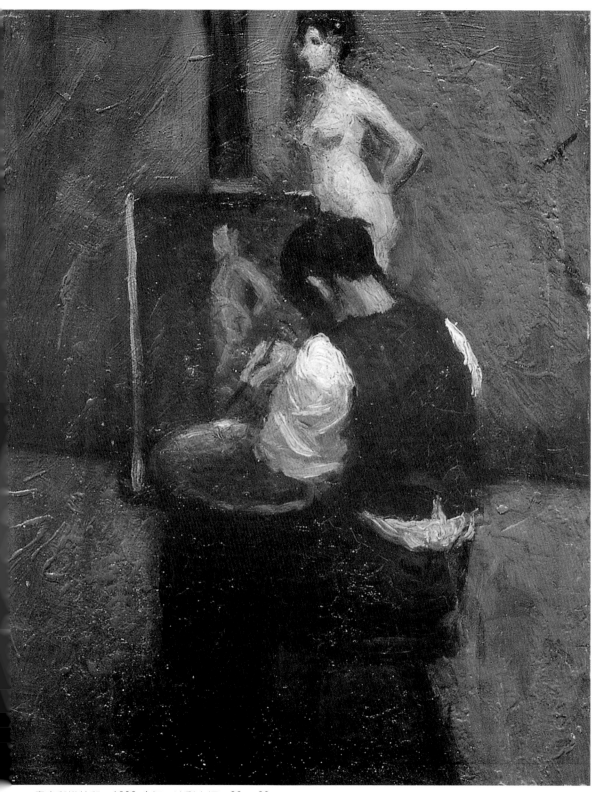

畫家與模特兒　1902-4年　油彩木板　26 × 20cm

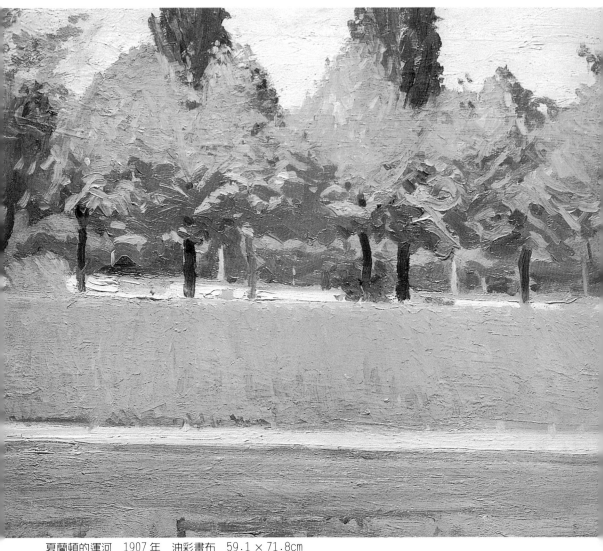

夏蘭頓的運河　1907 年　油彩畫布　59.1 × 71.8cm

　　初到巴黎，霍伯透過紐約教會的介紹，住在巴黎一位教友的家
裡，這位教友已寡，獨自扶養著兩個年輕的孩子，他們彼此相處得
很好。由於習慣使然，霍伯總是隨處留意居住附近的環境，像是橋
樑與樓階的堤防建築物。沿著塞納河步行，霍伯感到巴黎街景與銅
像比紐約顯得特殊，大部分街道古舊而狹窄，卻獨有風味。

　　追求更高的藝術境界是他此行的目的。觀賞「秋季沙龍」有說
不出親臨現場的快感，所有畫展他都不想錯過，其中庫爾貝

巴黎街景　1906 年
油彩木板
33 × 25.4cm（右頁圖）

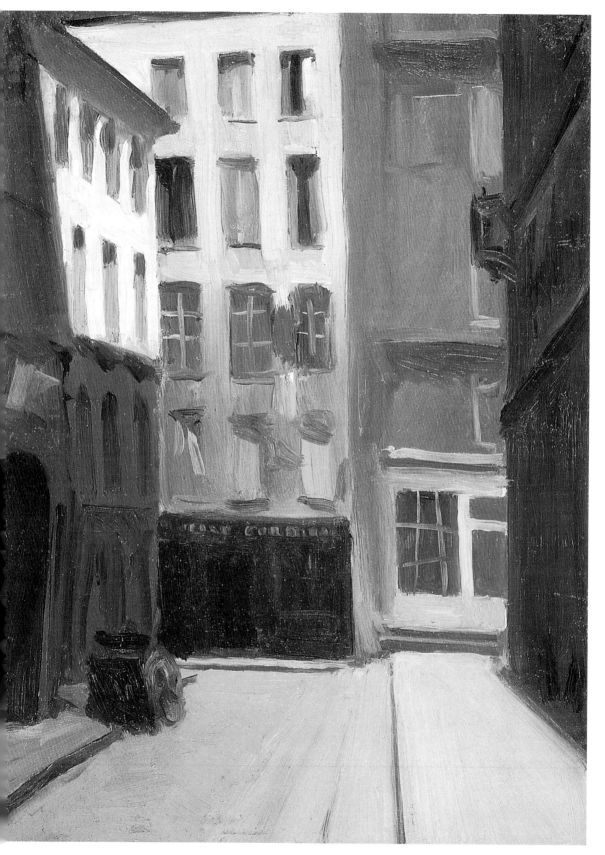

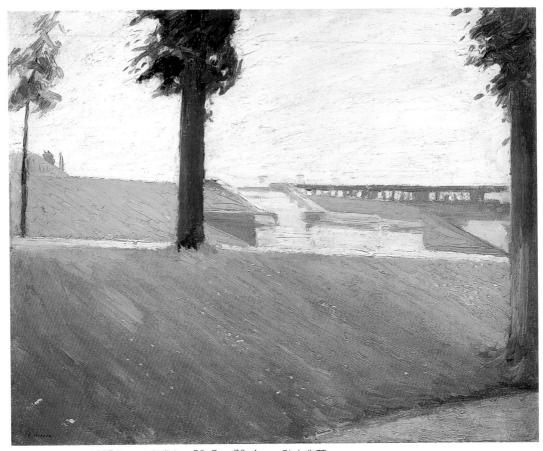

聖克勞的公園　1907 年　油彩畫布　59.7 × 72.4cm　私人收藏

（Courbet）的回顧展，讓他第一次看到這位他仰慕已久的大畫家的卅件眞品，生活在巴黎，令霍伯有說不出的驚喜。

　　霍伯購買了整套蘇格蘭的呢料西裝，爲的是去觀賞戲劇。在戲院裡，鄰座一位高雅束髮的女士，不時地以長柄望遠鏡望向舞台。回到家的霍伯將這個印象轉畫爲一幅現成的畫景。生活帶來視覺的強烈新鮮感受，使霍伯嘗試混合鉛筆、炭筆、淡色顏料，再加上水洗與手觸的技巧去製作新的創作。這個時候，他以人群爲選定的對象，火車站月台上等車的旅客、塞納河橋下窮人的住戶和街頭擁擠的購物者，一一入畫。照相技術也是他在巴黎的另一項發展，霍伯買了照相機，攝取建築物的細節鏡頭，他認爲照相機的取景角度，跟人類肉眼所見的視覺不同。

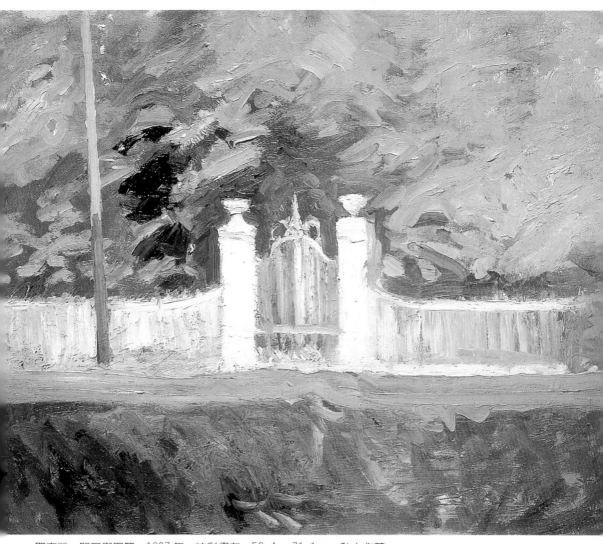

聖克勞,門口與圍籬　1907年　油彩畫布　58.4×71.1cm　私人收藏

　　聖誕夜,霍伯參加了英國教會的晚餐,和他一起去的是威爾斯
女孩伊妮德,這女孩有著深褐色的頭髮與明亮的大眼,主修法國文
學與歷史。霍伯與她偶而出遊,一同看歌劇,女孩對霍伯印象甚
佳,他也癡心愛上她。依照霍伯早先計畫,他還要去馬德里、英
國、荷蘭、義大利和德國旅行,他寫信向家裡要錢。六月底,他離
開巴黎,直奔倫敦,住在靠近大英博物館的便宜旅館,可是天氣陰
暗,令他不爽。霍伯顯然對英國是有些怨言的,沿著泰晤士河漫

步，也根本提不起興致去畫，流速很快的河水呈土黃色，橋樑雖多，但兩岸又高又大的工廠林立，根本無法入畫。

好在霍伯倒是認為倫敦的國家畫廊勝過巴黎凡爾賽宮，十分讚賞大英博物館的收藏，對於其他畫廊印象也甚佳。不過，他此行英國之旅，主要還是為了看伊妮德，但兩人聊天之後，才知道心怡的對象已經有了很要好的巴黎男友，霍伯心情的低落可想而知。

於是，一收到家裡匯款後，霍伯便離開倫敦前往阿姆斯特丹。過去的老師亨利正在暑期學校授課。霍伯參觀當地博物館，而有機會看到更多林布蘭特（Rembrandt）和哈爾斯（Hals）的作品。

回到巴黎，霍伯才知道他父親的病情不輕，原先要再去馬德里的計畫也隨之改變，於是坐船返回紐約。

一九〇七年美國商業步入衰退期，造成經濟的恐慌，使未來的前景一片模糊。不論是畫廊與畫商都不會對毫無名氣的新手投以期望或給予機會。面對現實生活的霍伯在一家廣告公司找到製作插圖的工作。他在學校的同學們有的人組成畫會；有的畫家為了避免太大的冒險而聯合開畫展。霍伯首先加入了一個十五人的畫會聯展，有兩位朋友特別伸出援手，一是喬治比露斯（George Bellows），他做的是室內裝飾改進的工作，此人後來也成為畫家。另一位是波依士（Guy Du Bois），他十分熱心幫助朋友，同行中對他的慷慨都心存感激，波依士之後成為藝術雜誌的主編。

霍伯過去的老師亨利擁有眾多門生，儼然成為對抗學院派畫家的掌門人。著名的「八人畫展」於一九〇八年春天在紐約第五街的「馬克白畫廊」（Macbeth Gallery）舉行。參與此展裡面一半的人後來都成為美國獨當一面的畫家。

要想在家鄉求發展，必須擺脫法國的陰影，讓美國的風格躍然於畫面。霍伯對未來的發展感到很矛盾，繪畫風格尚未臻成熟的他不知何去何從，只好再去遠行，尋求靈感！

第二次出遠門全是自己的主意。一九〇九年三月中旬，霍伯到達巴黎。他住進大學附近的旅館，而過去寄宿的老教友臥病多年後已去世。

舊地重遊，霍伯很快地就熟識了環境。塞納河與羅浮宮仍然是

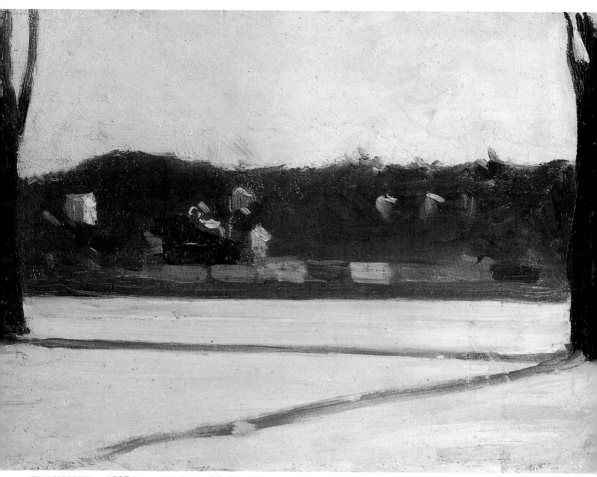

河川與建築物　1907 年　油彩木板　23.5 × 33cm　私人收藏

他最愛去的地方。趁著好的季節，霍伯每天都沿著河岸做戶外寫
生。他的調色盤已經有了變化，用色柔和而不再單調，不像早期畫
布所顯示的尖銳化，畫筆比過去流暢許多，他慢慢地能從印象派畫
中找到自我的天地。霍伯此次巴黎之行，行程安排得很忙碌，他要
花最少的錢學得更多東西，於是他主動而積極地與別的畫家打交
道。七月末，霍伯搭荷美航輪返回紐約。

　　兩次海外遊學，加強了霍伯要成為藝術家的決心。可是回到美
國，真正能夠使他自立的方式仍是插畫的工作。除了生活必須靠廣
告設計維持外，其他時間霍伯都在逐步實現自己的理想。

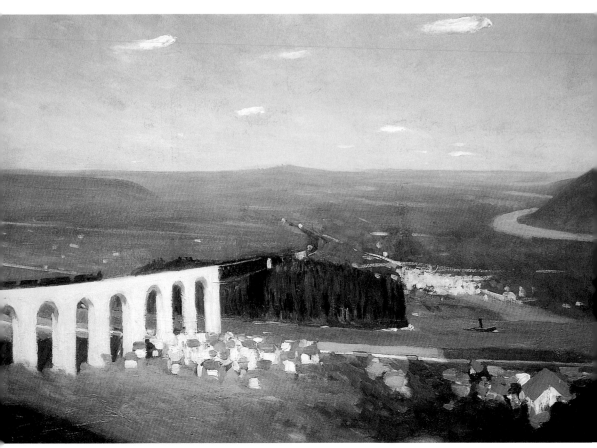

塞納河谷　1908年　油彩畫布　66 × 96.5cm

夏天的屋裡　1909年
油彩畫布
60.9 × 73.6cm
（右頁下圖）

　　霍伯靠記憶與素描把法國美景重現於畫板。其中〈塞納河谷〉
以視覺語言回想起過去流連忘返的所在。一九〇九年又畫了〈酒
館〉，畫幅有強烈的明暗面。第三幅畫〈夏天的屋裡〉中，他製造
了一種模糊的色情張力與寂寞的室內情境。畫內人物裸露的大腿在
畫中看不見的窗戶透出的光線下，成了主體。像這種畫，似乎受了
竇加裸畫的影響。

　　一九一〇年春季的「獨立畫會」的年展，每個畫家參展一件作
品需繳費十元。在三百多件參展作品中，霍伯展出的是〈塞納河上
的拖船〉，背景的大建築物不太明朗，顏色很淺。此次的參展，霍 圖見30頁
伯一幅畫也沒有賣出，沒有任何評語，令他有些困擾沮喪，理想與

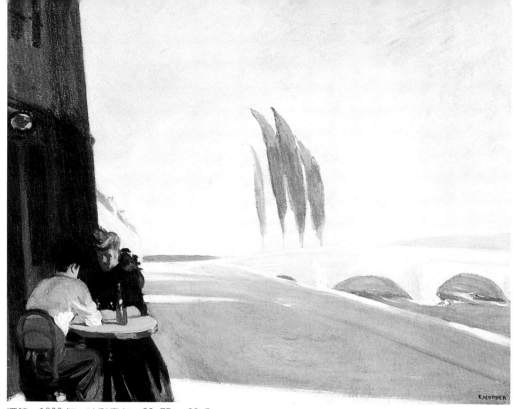

酒館　1909年　油彩畫布　23.75 × 28.5cm

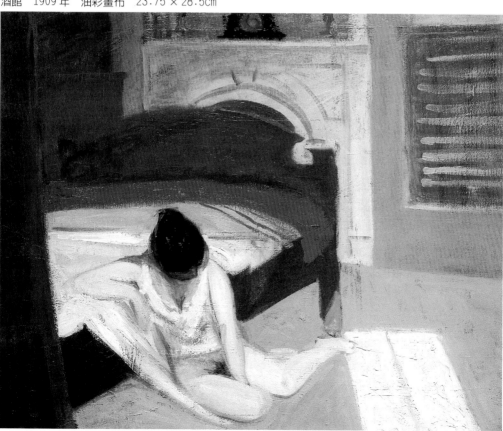

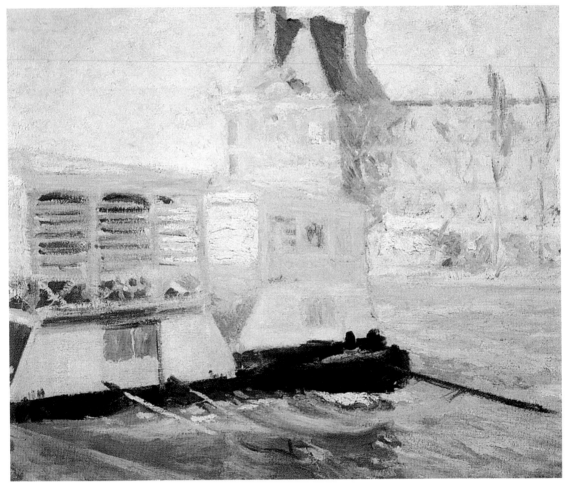

塞納河上的拖船　1907　油彩畫布　60×72.4cm

事實總是不能配合，頓時萌生有志難伸的失落感，霍伯於是決定再次遠行，去充電一下。

　　一九一〇年五月，霍伯三度到了巴黎。這回老馬識途的他，找到了一家便宜而位置好的旅館，接著便去探望過去房東的兒子，此時正值第一次世界大戰。月底，霍伯坐了火車抵達了馬德里，他住在市中心，又去西班牙北部，那裡開闊的視野令他十分難忘。美麗的景致，還有溫暖的陽光，使他對馬德里印象非常好。

　　當然，博物館與畫廊才是他西班牙之行的主要目的。時間過得太快，霍伯的旅行轉眼即滿兩個月。他在七月初搭船回美國，這是他最短的一次遠行。

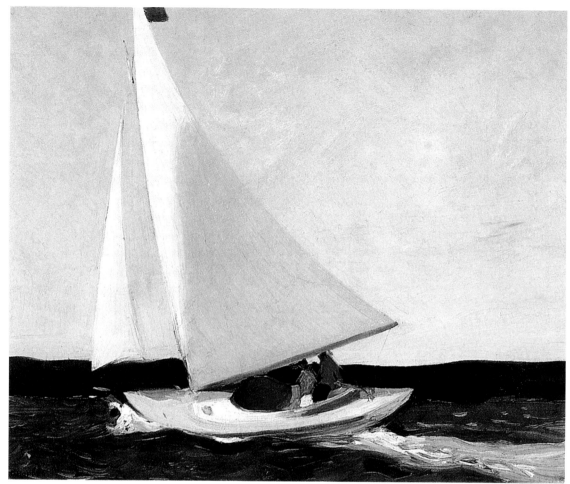

揚帆 1911年
油彩畫布
60.9×73.6cm

商業廣告與電影海報

　　回紐約的霍伯一時也不知道自己要做什麼？很多畫家在不到卅
歲時已小有名氣，可是霍伯連生活都有問題。於是，他第一步先成
立一間小畫室，不管能不能賣畫，不畫是絕對沒希望的。

　　霍伯對插畫的工作興趣不大，可是為了生活，掙錢要緊。他常
常在街頭徘徊，雖然希望不再做諸如商業插畫此類的工作，但無論
如何，廣告商與雜誌社是他的財源。一九一一年底，霍伯開始專心
為一份名為《人人雜誌》的少男讀物畫插畫。

　　為了想多賺點錢，霍伯創作的時間變少許多，這段時間他只完
成兩幅畫，一是〈揚帆〉，表現重溫少年時代對帆船與成立俱樂部

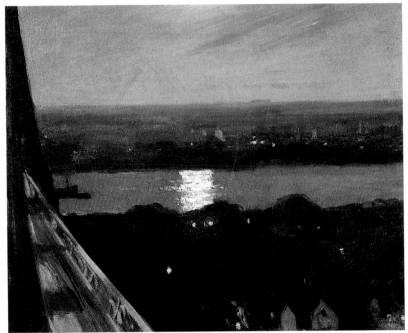

黑泉島　1911年　油彩畫布　60.9×73.6cm

的熱望。另一幅是〈黑泉島〉，描繪月光下的東河，東河距他畫室
只有幾分鐘的路程。這座黑泉島上的河流與橋樑，是一個相當入畫
的題材，至少有四位畫家曾以此為畫表現過類似的景致。

　　第二屆「麥克俱樂部」的畫展，霍伯提出五件油畫。除了〈揚
帆〉不是歐洲景致外，其他全是描繪法國風光的〈酒館〉、〈塞納　圖見28、29頁
河谷〉與〈河艇〉，霍伯仍然一幅都沒有賣出，藝評界也毫無反應。

　　霍伯非常喪氣，只好又回到廣告界繼續工作。一九一二年他開
始為《大都會雜誌》推出的劇展，及八、九月《商業雜誌》和《系
統雜誌》的專題工作。這些受命，使他在職業欄填上了「插畫工作
者」的身分。

　　有了穩定的收入後，霍伯又開始了旅行的計畫，這一次跟前三
回不一樣，他將目標選定在曾是殖民地時代的新英格蘭海岸。霍伯
選擇了漁港格拉斯特作為第一次嘗試的作畫對象，主題包括了〈義
大利寓所〉、〈格拉斯特海港〉、〈高桅船〉及〈史匡燈塔〉；〈史　圖見34、35頁
匡燈塔〉構圖非常美，使霍伯以後對畫燈塔興趣始終不減。回到秋

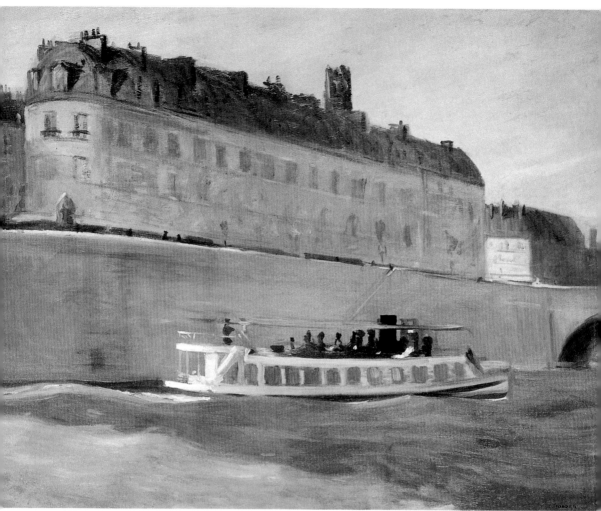

河艇　1909年　油彩畫布　71.1×121.9cm

圖見36頁　季的紐約，他只完成了一件〈美國鄉間〉，畫面表現馬路的形式與兩旁的建築，是霍伯從格拉斯特坐火車所見的街景。

　　「現代藝術國際展」是一九一三年的藝壇盛事，在紐約展後，移往芝加哥與波士頓繼續展出。霍伯將〈揚帆〉與〈黑泉島〉交給大會。這回運氣不錯，〈揚帆〉為曼哈頓紡織廠主人湯瑪斯以二五○圖見37頁　美元買下，這是他生平第一次將畫賣出。同年，他又畫了〈紐約街角〉與〈昆士橋〉兩件油畫作品。

　　同年年底，霍伯離開了原本居住的五十九街，搬到格林威治

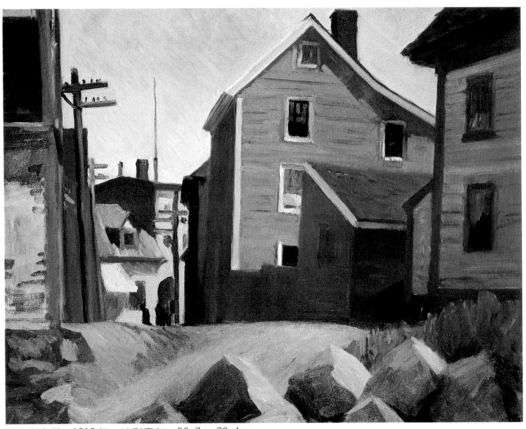

義大利寓所　1912年　油彩畫布　58.7×72.4cm

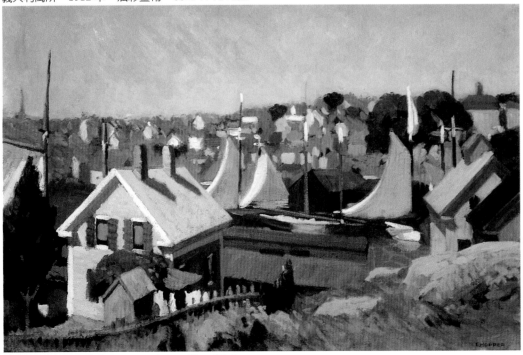

格拉斯特海港　1912年　油彩畫布　66×96.5cm

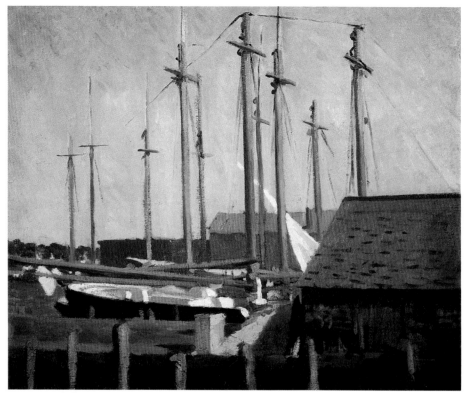

高桅船　1912年　油彩畫布　61×73.7cm

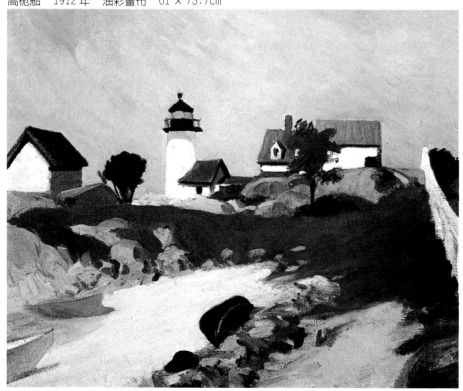

史匡燈塔　1912年　油彩畫布　61×73.7cm

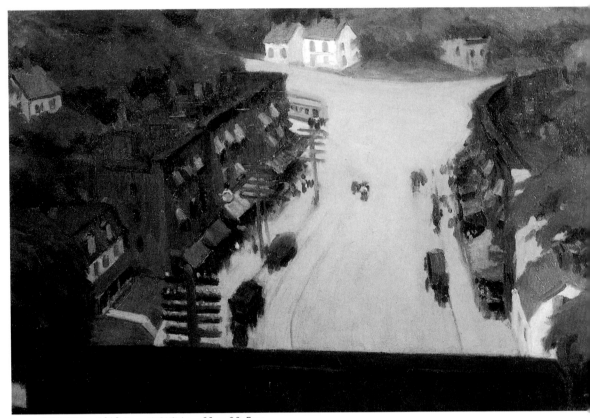

美國鄉間　1912年　油彩畫布　66×96.5cm

村，一直住到老死。這是一棟漂亮的希臘式建築，完成於一八三〇年間，一八八四年，這棟大樓改建爲藝術家的畫室，同時擴建，增高而延伸。霍伯住在第四層的頂樓，沒有中央暖氣系統，也沒有私人盥洗間，光線都由大的天窗透入。這裡租金合理，鄰居全是藝術家，附近就是公園，過去很多有名的美國畫家都在這裡住過。

　　一九一四年「美國石版印刷公司」要印製一系列的美國電影海報，每張設計費是十元。這些默片海報要有耐心與文藝的根底才能動筆畫，霍伯對電影本來就很有興趣，當時每一張電影廣告的要求與觀眾成正比，可惜霍伯這些海報因大火全毀。當第一次世界大戰結束後，默片也停止生產。

　　電影海報的設計，很受當時公眾要求的影響，大家希望從每張海報得知全部電影內容與主題，並且規定海報上該出現的東西，得

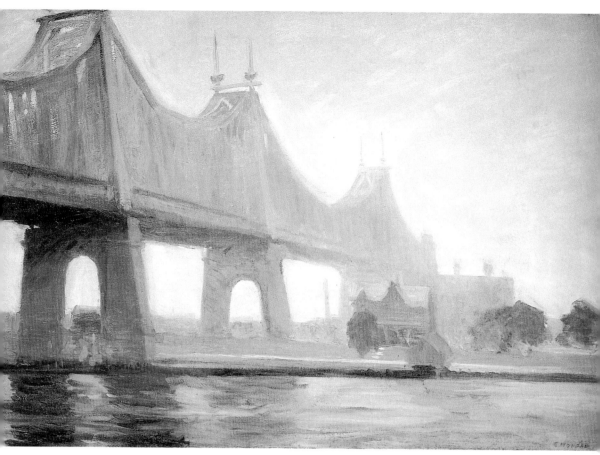

昆士橋　1913 年
油彩畫布
64.8 × 95.3cm

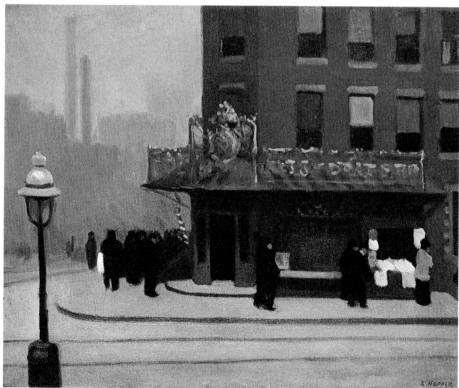

紐約街角　1913 年
油彩畫布
61 × 73.7cm

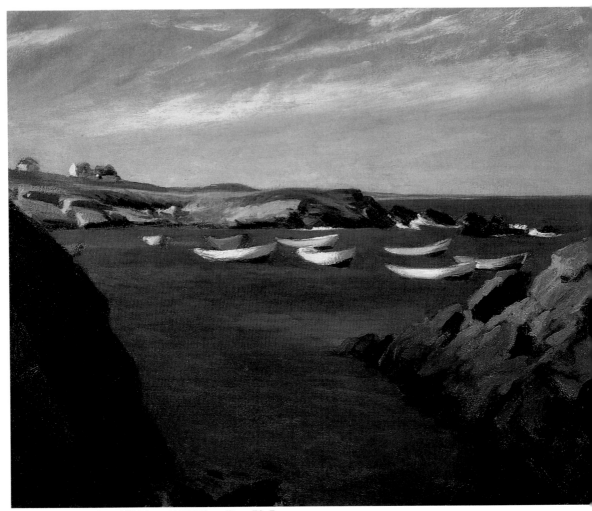

阿崗魁的漁船　1914年　油彩畫布　61 × 73.7cm

依照電影中所佔的份量與時間，因此插畫者並非全然自由發揮。霍
伯喜歡看電影，這點給予他後來的繪畫生命有很大的啓示與改變。

　　正值此時，《美國藝術新聞》刊出畫家荷馬（Winslow Homer）
在緬因州海岸的專題海景，影響所及，畫中阿崗魁（Ogunquit）這個
小漁村，瞬間成爲最受紐約畫家們歡迎的描繪地點。霍伯本來就愛
海景，於是也加入描繪阿岡魁的行列。第一幅畫是〈阿崗魁的漁
船〉：遠方的天空是一片彩霞，照得小船發白。另一幅是〈岩石與
房舍〉，大岩石佔據一半橫幅的畫面，這樣的構圖非比尋常，巨岩

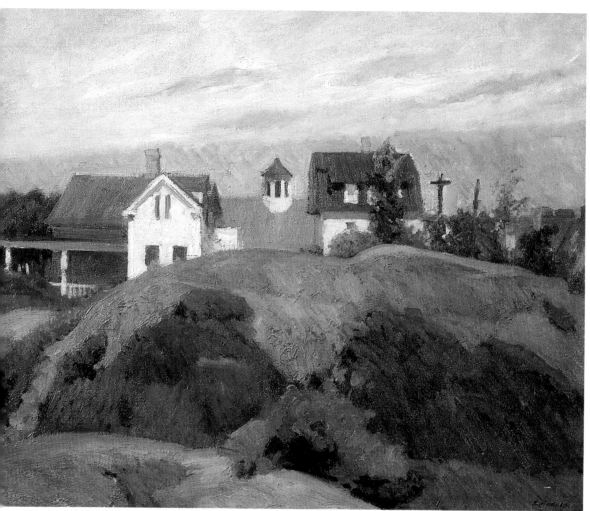

岩石與房舍　1914年　油彩畫布　61×73.7cm

圖見40頁　擋道，霍伯的心情可由畫中透露些許吧？另一幅像是〈緬因的
路〉，左邊是山巒綿延，中間的路也不平順，右邊的丘嶺，阻礙了
直通之路，等右轉後，才知道之後的世界是何等情景，這整幅畫淒
涼而枯寂，有一種很獨特的感受，似乎也反映出霍伯當下的心情。

　　〈緬因的路〉一九一四年在「華克俱樂部」展出，此時，霍伯的
老同學波依士已是《藝術與裝飾》（Arts and Decoration）的主編，
這幅〈緬因的路〉被評為「無隱飾、眞實、緊湊」，這是霍伯第一
次獲得這麼深刻的批評，這項特色說明了他的作品已漸趨成熟。

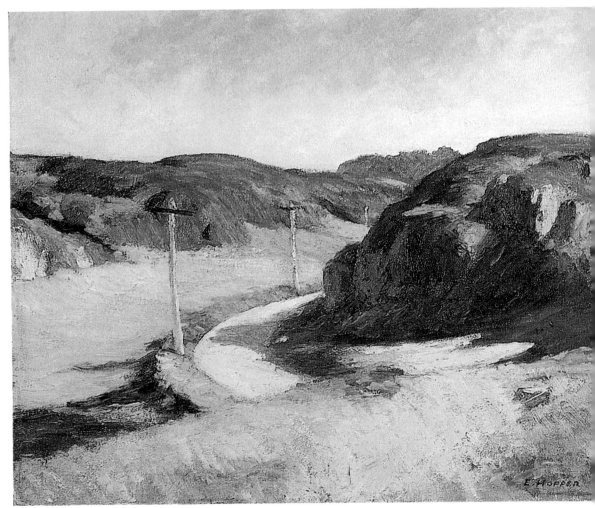

緬因的路　1914年　油彩畫布　61 × 73.7cm

嘗試蝕刻版畫的創作

　　不久，霍伯的繪畫面臨了進退兩難的地步，他把藝術家的精力
轉向新的媒介。這項改道，是想得到出路，同時希望能找到欣賞他
的觀眾。蝕刻版畫在美國復活，不論是淺嘗或是已有成就的收藏
家，都喜歡它的誘人畫面，常給予藝術家另一種賣畫的機會。

　　霍伯以前從來沒學過蝕刻版畫，過去在紐約學校對這方面的經
驗也非常少，所有在這方面最基本的技巧重點，來自一位澳洲移民

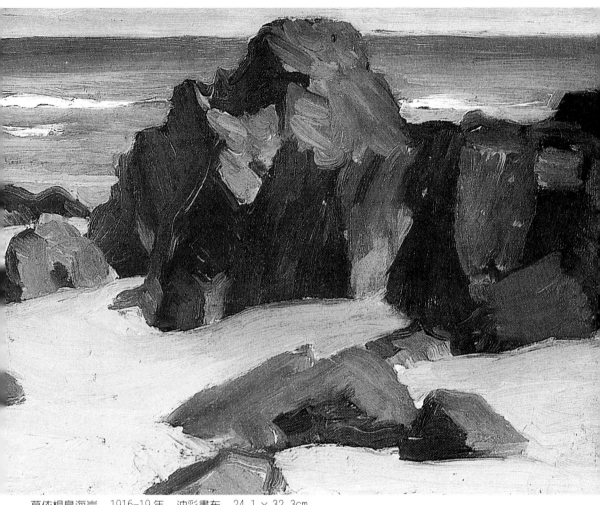

莫依根島海岸　1916-19年　油彩畫布　24.1 × 32.3cm

的朋友馬丁（Martin Lewis），這位朋友是一位商業廣告的插畫者。
霍伯早期的版畫題材，正反映了他仍是在城市之間的題材打轉，巴
黎與紐約，前者是舊愛，後者是現在居住的地方。巴黎街道上不同
人物在版面先後出現，接著他把紐約觀察的結果以線條刻入版畫。

　　一九一五年的前半年，霍伯登載在《農婦雜誌》上的任何題材
都非常受歡迎，雖然他不喜歡這項工作，卻需要錢過活。同年七
月，他開始為快遞公司製作版畫，每張二十五元的代價。那一年霍
伯的收入都是採取交畫時付現款的方式。

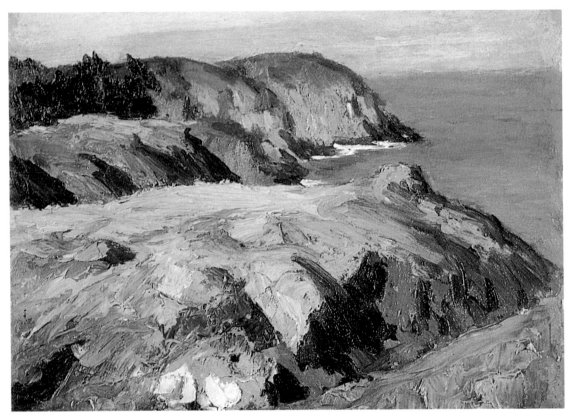

莫依根島海岸巨岩　1916-19年　油彩木板　24.1×33cm

　　其實，霍伯追求成為畫家的理想從未停過，到了暑期仍是到緬
因州的海邊畫風景。碰到有霧或是雨天的日子，霍伯沒有餘錢請模
特兒來畫，他就變通在街頭寫生、素描房子，做為小版畫的素材。
他那以鉛筆畫描繪的燈塔，日後竟然上了美國郵票的圖案。

　　當時學畫的風氣相當盛，繪畫班隨處可見，這給了霍伯新構
想。過去他有教學經驗，也喜歡教學，因而決定在家鄉開課。每到
星期六早上，霍伯母親還會在大伙休息時間，提供檸檬水與餅乾給
學生，來報名的學生都是附近十來歲的孩子，主要課程包括素描、
插畫、水彩、油畫等項目。霍伯教學很認眞，經常是不苟言笑。

　　由於家鄉授徒的成功經驗，霍伯回到紐約照樣進行他的教學，
學生可以自定上課時間，他的授課範圍更廣泛，除了實際的繪畫與
版刻外，也增添理論的內容，學生甚至可以要求增加文學的培養。

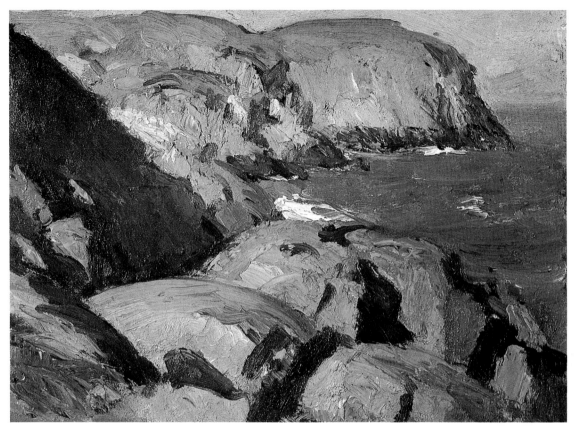

莫依根島海岸巨岩　1916-19年　油彩木板　23.2×33cm

　　　波依士對霍伯的才華非常欣賞，一九一六年二月出版的《藝術
和裝飾》裡又介紹了他八幅全頁的作品，有諷刺畫、水彩、油畫、
版畫，幾乎包含了他十年來的努力。同行的朋友見到霍伯對從事插
畫工作產生的懊惱，便多鼓勵他往版畫方面去發展。做版畫至少有
穩定的進帳，一方面又能夠從事繪畫。同年夏天，霍伯到了北緬因
州的莫依根島（Monhegan Island），那裡有他最愛的帆船，霍伯將
它畫入了畫裡，並製成版畫。這個島的優美景色造就了霍伯最美的
畫面，每吃完早餐，他就在旅館的外面架起畫架工作：小徑、岩
石、花叢、草原隨處是美景，當然巨岩與海岸也是他少不了的主
圖見41頁　題：〈莫依根島海岸〉、〈莫依根島海岸巨岩〉等的完成，都是心
領神會後的作品。霍伯最大的困擾在於如何抉擇：傳統還是現代？

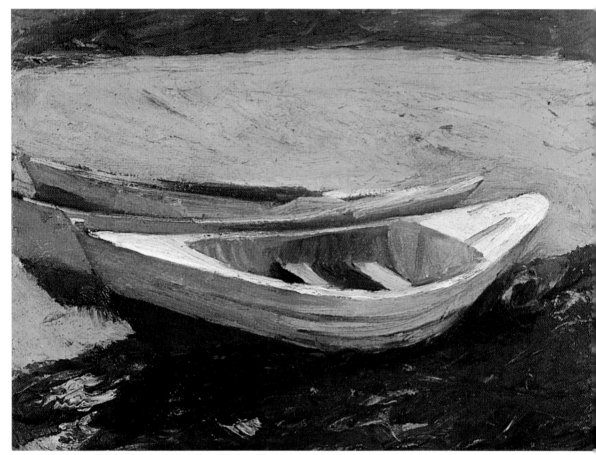

兩艘漁船　1916-19年　油彩木板　24.1×32.9cm

鄉野還是城郊？美國還是法國？他對繪畫的摸索之路從未停止。

　　一九一七年春天，美國第一屆畫家、雕刻家年展於紐約舉行。
霍伯送了三小件版畫參展，這個組織的目標是希望提高與改進美國
的版畫品質。霍伯的一幅參展畫被藝評家刊於雜誌上介紹。同年四
月，霍伯到各畫廊與大都會博物館去研究版畫，發現在十八與十九
世紀各國名家的版畫擺滿三個大房間。他一邊觀摩、印證、實驗，
一邊努力做功課，這年，霍伯在版畫研究的進展有驚人的突破。

　　美國獨立畫家協會的第一次年展也在紐約舉行，不做評選，按
參展者姓名先後掛畫。霍伯展出二幅，分別是：〈美國鄉間〉及〈阿
崗魁的海岸〉，有些藝評雜誌建議，希望看到更多真正畫美國的題

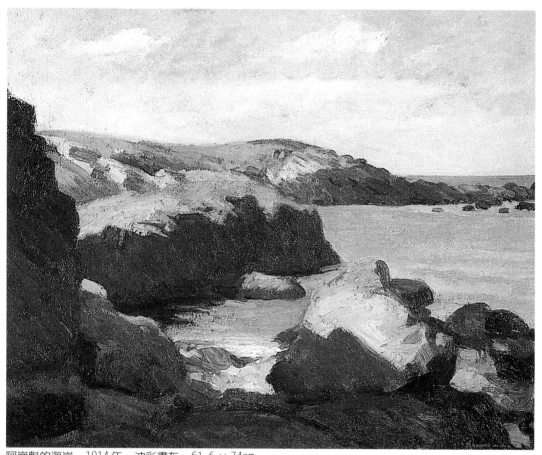

阿崗魁的海岸　1914年　油彩畫布　61.6 × 74cm

材出現，這對繪畫美國景色的霍伯無疑是一個很大的鼓舞。

　　霍伯將紐約畫室出租，用租金換取他在八、九月去莫依根島渡假的旅資，而最好運的是，霍伯在這次假期中，初遇了未來的妻子約瑟芬・妮葳遜（Josephine Nivision）。她也是一位畫家，兩人在碼頭相遇打招呼，霍伯這位長腿先生很害羞，兩人並沒有多談。

　　芝加哥版畫協會在「藝術學院」舉辦展覽，霍伯提供了八件作品，且親臨會場。霍伯的老同學波依士觀賞了這次展覽後，特別為霍伯的作品做了專題報導，文中大大稱讚他的蝕刻版畫已具大師的等級。霍伯設計海報的價碼，當時大約為三十元一張。美國船快艇公司這時也徵求廣告畫，霍伯所繪畫的四幅彩色畫作品贏得了三百

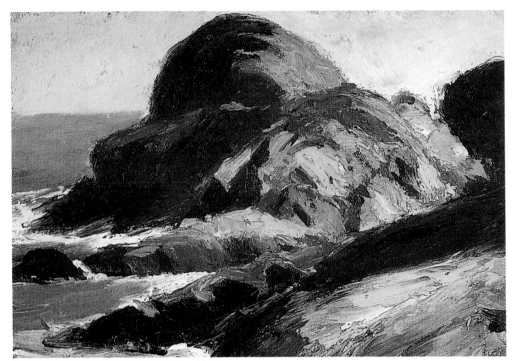

岩岸　1916-19年　油彩木板　24×33cm

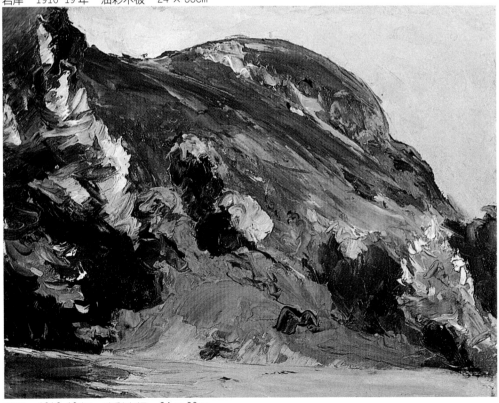

峭壁　1916-19年　油彩木板　24×30cm

岩岸與海　1916-19年　油彩木板　30 × 40.6cm

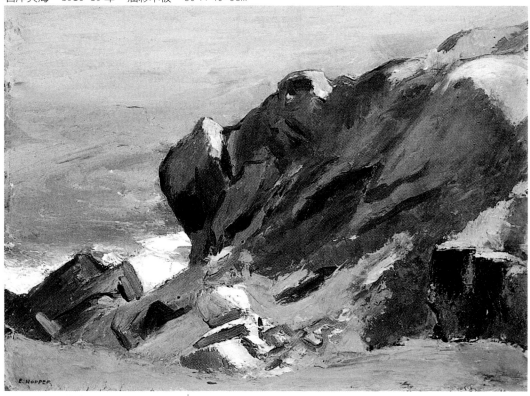

岩岸與海　1916-19年　油彩畫布　29 × 40cm

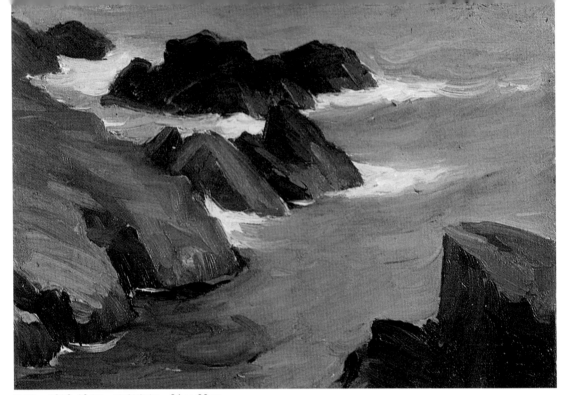

岩岸　1916-19 年　油彩畫布　24 × 33cm

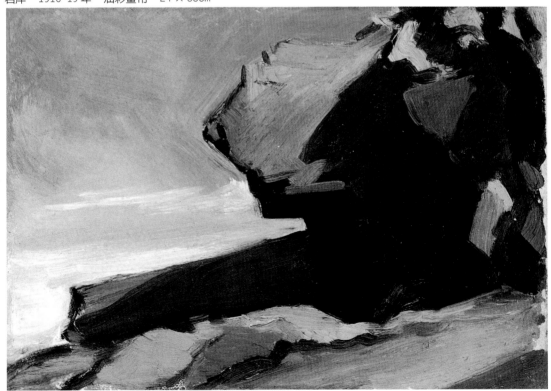

岩石的投影　1916-19 年　油彩木板　23 × 32cm

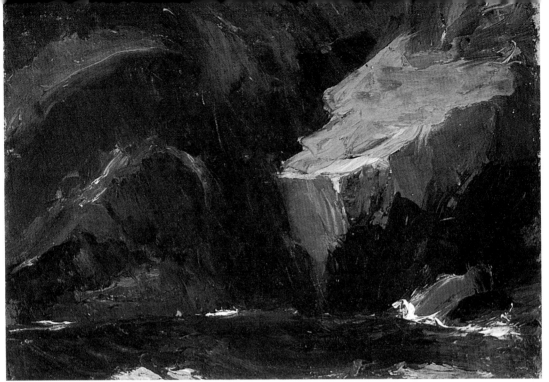

海邊的峭壁　1916-19年　油彩畫布　24 × 40.6cm

岩岸與海浪　1916-19年　油彩木板　30 × 40.6cm

岩岸與海　1916-19年　油彩木板　30 × 40.6cm

元的首獎。接著，百老匯最大的金貝（Gimbel）百貨公司，展出了他最好的十九件作品。報紙的刊載更使眾多讀者開始認識他，這時，霍伯已經是美國知名度很高的插畫家了。

生平第一次個展

到一九一九年的六月底，霍伯已賺了不少錢，每年收入超過千元美金，經濟困境也開始轉好。他繪畫的創意大部分來自夏天的度假，冬天他則是全然專注於蝕刻的版畫。不斷的磨練使他的技巧漸趨成熟，功夫已能自我控制，版畫畫面的精確與清晰大有改進。過去在芝加哥版畫展覽場認識的朋友，每次都會收到他推出的首批版畫，包括堪薩斯，洛杉磯、芝加哥與紐約的畫廊，從東岸到西岸的藝術界都知道霍伯在版畫上的努力，這是過去不曾想到的做法。

一九一八年的春天，雕刻家惠特尼（Gertrude Vanclerbilt

東河　1920-23年　油彩畫布　81.3 × 117cm

Whitney）在紐約創辦了「惠特尼藝術工作俱樂部」，讓會員可以享用圖書、共用模特兒，舉辦研討會和開畫展。在波依士的推薦下，一九二○年的一月，俱樂部主任同意接受霍伯，讓他有了生平第一次的個展。

　　《美國藝術新聞》雜誌相當關心這次畫展，報導了霍伯的法國風景畫，評語是：實在、共鳴、細心地在運用好的色彩，而岩岸的莫依根島峭壁更是美妙。《紐約論壇》推薦這是一次值得觀賞的畫展。從藝評的意見中，反映出觀眾希望多看到緬因州的海景。這也給予霍伯原本搖擺不定的想法，指引出了一條大眾所好的方向。

　　〈莫依根的帆船〉版畫在洛杉磯賣了十八美元，他的「婦女與公債」廣告賺了七十五美元，這些錢額與當畫家的收入相比，顯然還是太少了。霍伯不停地畫，先完成〈東河〉，之後又完成不少以房

公園入口處　1918-20 年　油彩畫布　60.1×73.7cm

子爲主體的畫,像是〈坡上的華屋〉,霍伯對複雜的建築頗有興趣,在他的畫中卻始終有一種「孤寂」的感覺。

　　一九二一年初,〈公園入口處〉爲賓州藝術學院所購,代價是三百美元。

　　霍伯繼續將版畫寄送全美各地去銷售。〈夜影〉運到芝加哥、〈晚風〉與〈緬因海岸〉寄給洛杉磯。〈夜晚的公園〉和〈美國風景〉留給了紐約的畫廊。

　　霍伯的〈夏日的室內〉與〈晚風〉,讓人看到一種略帶暴力與 圖見 54 頁
色情的畫面。雖然霍伯是出生於小城與宗教家庭,可是法國的風情

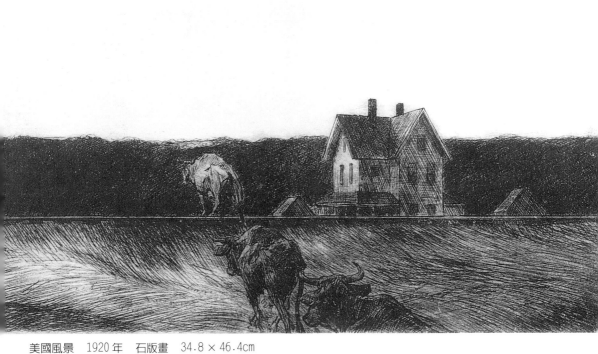

美國風景　1920 年　石版畫　34.8 × 46.4cm

夜影　1921 年　銅版畫　17.5 × 20.8cm

夜晚的公園　1921 年　銅版畫　17.8 × 21.3cm

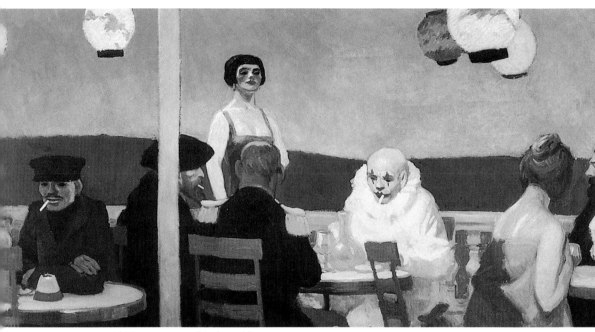

藍色的夜晚　1914年　油畫　91.4×193cm　紐約惠特尼美國藝術美術館藏

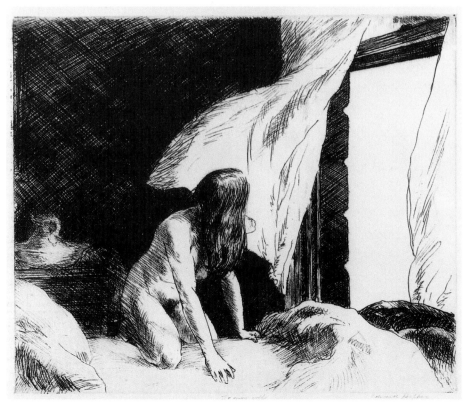

晚風　1921年　銅版畫　17.3×20.1cm

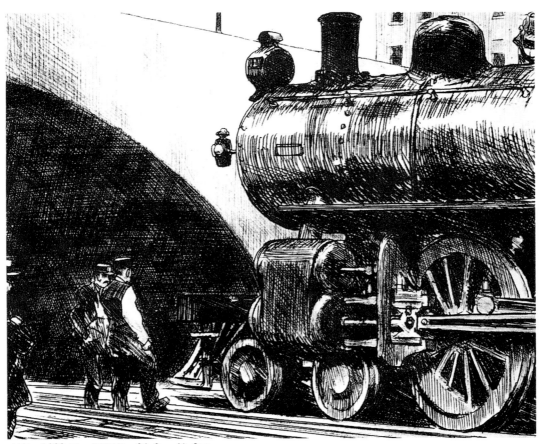

火車　1922年　銅版畫　34.3×41.3cm

圖見56頁

與畫家筆下的大膽，都影響了這位拘謹的美國畫家。像他畫的〈火車〉與〈車廂內部〉便充滿了法國式的風味。

　　漸漸地，「房子」成為霍伯畫中的主體，他對建築的格式特別感興趣，人物不是他熱衷描繪的對象。依他自己的解釋，霍伯最喜歡描繪陽光下的住家，不論是屋裡屋外，光線使得畫面變得生動、活潑而有趣。而版畫為霍伯帶來名聲與金錢，蝕刻的製作，使他對線條的設計與應用更有獨到的見解。他的各種版畫的展覽，都贏得好評，美國與歐洲的題材和內容交互出現在其作品之中。此時，他的小幅版畫價格已由十美元提升加倍。

圖見57頁

　　一九二二年的〈紐約飯店〉是霍伯描繪一系列餐館題材的開始，於是，霍伯經常在外用餐，同時在餐館捕捉他畫面的人物。

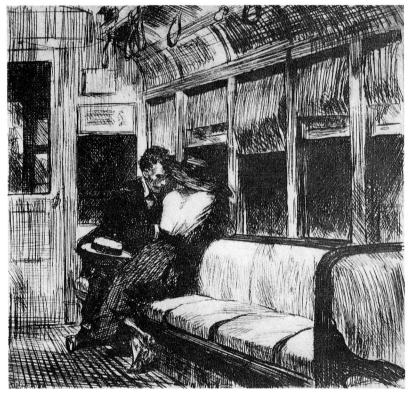

車廂內部　1918年　銅版畫　19 × 20.3cm

未來的妻子──妮葳遜

　　妮葳遜一八八三年三月十八日出生於曼哈頓。母親是第一代的美國人，一八四八年由愛爾蘭移民來美。父親出生於德州，兩位叔叔中有一個是音樂老師，常常鼓勵姪女學舞蹈、法文與藝術。妮葳遜從小就喜歡看書，紐約的環境，令她更有機會受到多方面才能的考驗。十七歲時，妮葳遜選擇就讀「紐約師範學院」。

　　妮葳遜在校成績中等，不過她的文學根底非常紮實，學院畢業後仍然繼續研究，像是拉丁文學了五年，法文超過六年，至於英文，可以說讀遍經典之作。她對戲劇更有興趣，曾加入戲劇俱樂部，參加學校的演出，在視覺藝術方面，她有兩幅畫登在學校的刊物上。由於繪畫課程的教師陣容很強，使她在這方面奠定不錯的基

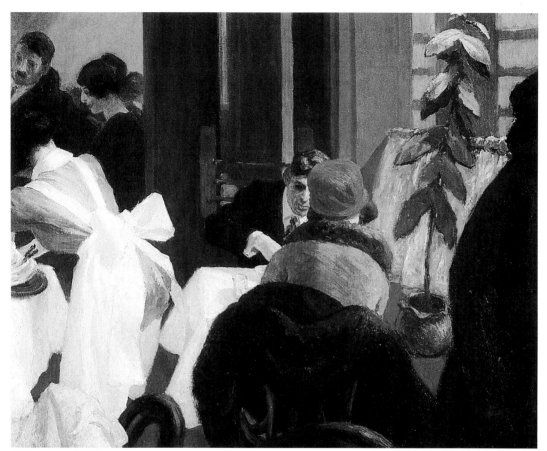

紐約飯店　1922年　油彩畫布　61×76.2cm

礎。

　　師範學院是免費的，是希望畢業後的學生能回饋社會教書，訓
練與教導新移民的孩子。而妮葳遜卻有不同的目標，她喜歡藝術，
希望追求更高的境界。她進了「紐約藝術學校」，使當時的紅牌老
師亨利另眼看待，以她為作畫的模特兒。妮葳遜很瘦，對亨利老師
非常崇拜。

　　一九〇六年妮葳遜在紐約東邊的一所小學正式擔任教職，年薪
六百美元。她仍然保持與藝術界的聯繫。一九〇七年夏天，妮葳遜
去荷蘭參加亨利的暑期風景畫班。

　　一九〇九年妮葳遜父親去世。搬家後離學校很遠，每天花不少
時間在地鐵，只好再換一所小學。一九一三年她已經是三十歲了，

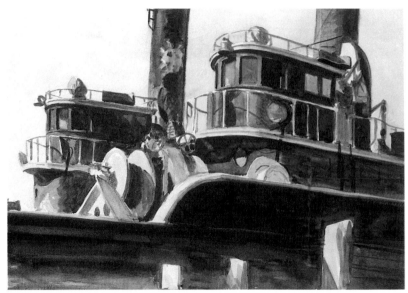

拖撈船　1923-24年　水彩畫紙　29.7×50cm

租了一間小畫室,去追求她的新夢想,這是她第一次離家搬出去與
朋友合住。她在「獨立藝術學校」(Independent School of Art)選課,
也經常參加「藝術學生聯盟」(Art Student League)的活動。有時候
也與朋友在畫廊合展作品,她相當積極地在藝術方面追求發展。

　　《紐約論壇》、《芝加哥前鋒報》和《晚間郵報》偶有妮葳遜的
圖畫出現,她與很多女性藝術家常常聯合舉辦活動。到了夏天,她
會到新英格蘭各地繪畫,像是鱈魚岬(Cape Cod)、格拉斯特、阿
崗魁、莫依根島,都是一般畫家常去的地方。

　　一九一八年夏天,妮葳遜本想出國,可是戰爭仍在繼續。她應
徵為美國軍方的醫藥部門工作,她被分發到法國的美軍基地,但因
患了嚴重的支氣管炎,被迫離職。妮葳遜回到紐約後教職被除,又
沒工作,變得無家可歸。那年冬天她多是暫住於教堂或是畫室。

　　最後妮葳遜終於在一家書店找到工作。這間書店晚間開設現代
藝術、陶土與表演的討論會。妮葳遜參與籌劃並準備教材。到了後
來,書店也印刷與藝術相關的著作,書店晚間的討論會,促使許多
當地的藝術家有了定期見面的機會。

　　一九二○年秋天,妮葳遜得到新教職,這是一所專教「問題男

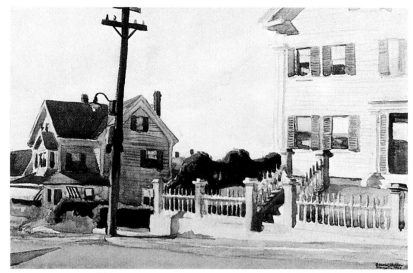

有柵欄的房子　1923年　水彩畫紙　30 × 45.7cm

孩」的學校，教書的辛勞使她身心俱疲，第二年便獲得了提早退休的許可，以當時的年薪做爲終身傷殘的彌補，這筆錢也成了她未來追求藝術的本錢。

一九二二年夏天，妮葳遜重回鱈魚岬，接著在年底，參加百貨公司的「裝飾藝術展」。而霍伯也有展出作品在內。

水彩畫開創了知名度

一九二三年霍伯四十一歲，妮葳遜正好四十歲，兩人同住紐約市，巧妙的機緣使二人再相遇，兩人交談後發現他們都是法國狂，並且熱愛詩文，之後兩人度過了一段相當愉快的相處日子。

這一年正是格拉斯特建城三百年紀念，於是歡迎所有藝術家參加各項活動。他們畫了許多同樣的題材——堅岩、海岸、教堂、燈塔、港口、拖撈船。有趣的是，妮葳遜的畫面多偏向選擇垂直的構圖，霍伯的畫景卻多半採用水平構圖；大部分的畫家都把重點放在帆船與海岸邊，霍伯卻是在各處尋找住宅來描繪，此間他畫了〈有柵欄的房子〉、〈枯樹〉等有趣的作品。

圖見60頁

回到紐約後，布魯克林博物館邀請妮葳遜參加由美歐畫家共同

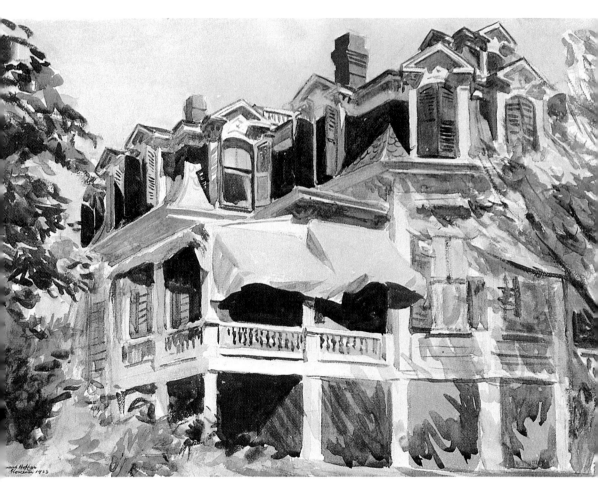

雙斜坡的屋頂　1923年
水彩畫紙
34.8 × 48.3cm

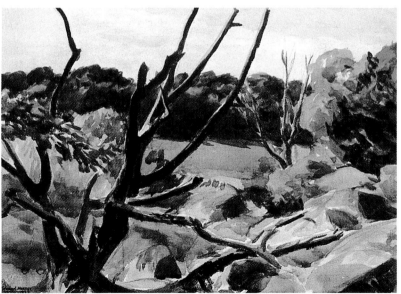

枯樹　1923年
水彩畫紙　33 × 48cm

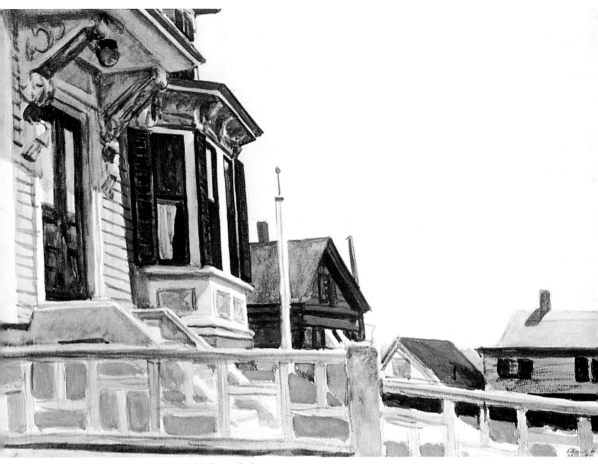

船長的家　1924年　水彩畫紙　34.3×48.3cm

組成的「聯合畫展」。她提供了六幅水彩畫，也把霍伯推薦給大會，大會同意讓霍伯參展六幅格拉斯特的水彩畫。由於題材的新穎與親切，又是在那麼好的心情下所畫，替畫面增添了更多詩情畫意的韻味。畫展結束，博物館買下了霍伯的〈雙斜坡的屋頂〉。

　　整個秋冬，妮葳遜和霍伯常常見面，兩人最常去的是一家中國餐館，經常一起看電影與欣賞戲劇。霍伯不時以法文寫的詩句、信件或是小插圖，表示對她的愛慕。隔年兩人結婚，選擇了去格拉斯特度蜜月，並一同描繪了一些水彩畫作品，霍伯完成了〈船長的家〉

圖見62頁

和〈堡壘的岩石〉。蜜月之後，與母親和妹妹相聚了一個星期。

　　妮葳遜燒了一手好菜，又會縫紉，把家整理得非常整潔。她有

61

堡壘的岩石　1924年　水彩畫紙　35 × 50cm

　　另一項嗜好，是早在小姐時代就喜歡貓，所以婚後仍繼續養貓，有
時候霍伯也不禁抱怨，妮葳遜照顧貓比照顧他還重要。

　　前面提到，霍伯對自己作品的成長過程都有相當完整的紀錄，
諸如畫中物件位置在何處，素描、初步的決定用色，完成後有無複
製，畫的尺碼、誰買了，價格多少都依年代排列，整理得相當有組
織，婚後這些記錄的工作都交給了太太來做。因為兩人志同道合，
妮葳遜曾經送給霍伯一本最新出版的竇加專題畫冊，希望能帶給先
生新的靈感而有好的構想。

　　霍伯一九二四年的〈紐約人行道〉證明了竇加給他的影響力。
畫中以建築物的巨柱門口為主題。這年秋天「十人畫會」在紐約畫

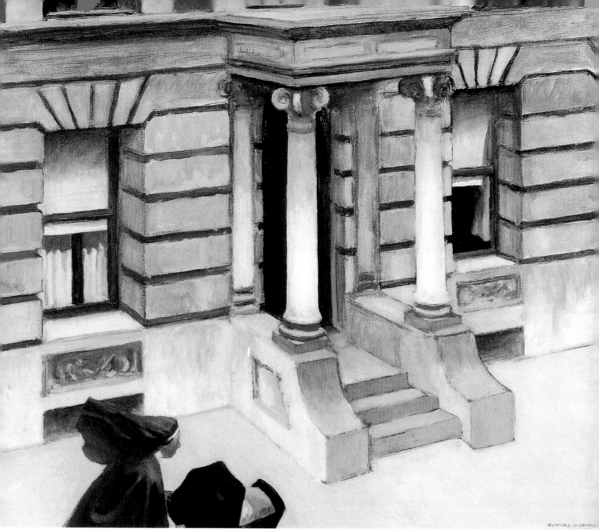

紐約人行道　1924年　油彩畫布　61×73.7cm

廊展出，霍伯獲得了市場與藝評的一致稱好。十一件參展作品與額
外的五件，每一件都以一百美元賣出。一向十分節儉的霍伯相當地
開心，到了紐約名牌店花了百美元購得一件英國毛料大衣做為慶
祝，這件寬鬆溫暖的外套正好過冬。

　　霍伯充滿美國風味景致的水彩畫，很快成為收藏家的搶手貨。
他不是快產與多產的藝術家，一時畫作供不應求。芝加哥「藝術家
俱樂部」寫信來邀，而波士頓的不少收藏家更是希望盡快取得成
品。畫展中買了霍伯四幅畫的收藏家是一位叫約翰的律師，他也是
波士頓博物館的委員。而另一位紐約裝潢設計家伊麗莎白，則買了

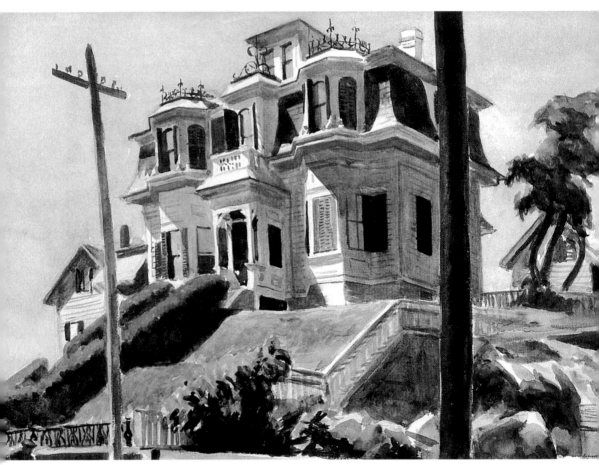

哈斯凱爾的家　1924年　水彩畫紙　35.6 × 50.8cm

霍伯三幅畫。他們兩位不只是霍伯最早的收藏家，也成爲畫家終生
的朋友。當時頗有名氣的美國畫家喬治畢露士（George Bellows）也
買了兩幅，其中之一是〈哈斯凱爾的家〉。

　　這次的「十人畫展」中，霍伯獲得傳播媒體的一致青睞，得到
了相當好的評價。《星期天世界》（Sunday World）認爲他的藝術呈
現了「意願與精神的獨立性」。好幾位藝術家更是封他爲本土主題
最實際而親切的畫家。以往一直贊助霍伯的美國畫家查理士
（Charles Burchfield）也爲朋友的出頭而高興，霍伯終於遇到了知音
的買主。現在，霍伯的水彩畫逐漸建立了名聲，他的下一步則是在
油畫方面繼續努力。

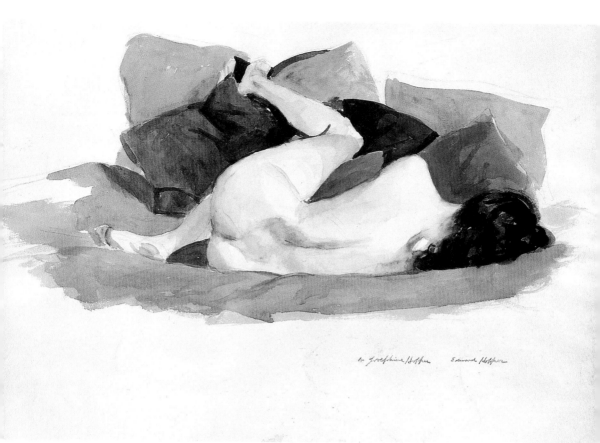

横臥裸婦　1924-27年　水彩畫紙　35.2 × 50.5cm

脫胎於法國的美國藝術

　　一九二五年的春天，霍伯的十五件版畫在大都會美術館展出，其中〈夜影〉賣給了大英博物館。三月「賓州藝術學院」舉辦的「當代藝術年展」，霍伯的油畫〈公寓〉以四百美元售出。

圖見66頁

　　夏天，霍伯夫婦二人搭火車到新墨西哥州的聖塔菲，主要是受到名畫家約翰史隆（John Sloan）的邀請，他在那裡買了房子。霍伯畫了當地的〈泥磚屋〉、〈聖塔菲塔樓〉、〈聖米修學院〉與〈沙漠中的鐵道〉，這一系列全是水彩畫作品。

圖見66～68頁

圖見68～69頁

　　當霍伯完成了〈接近地平線的華盛頓廣場〉後，便動手畫〈走私販〉，這項靈感來自新聞報導，外國船隻攜帶大量酒類走私到美

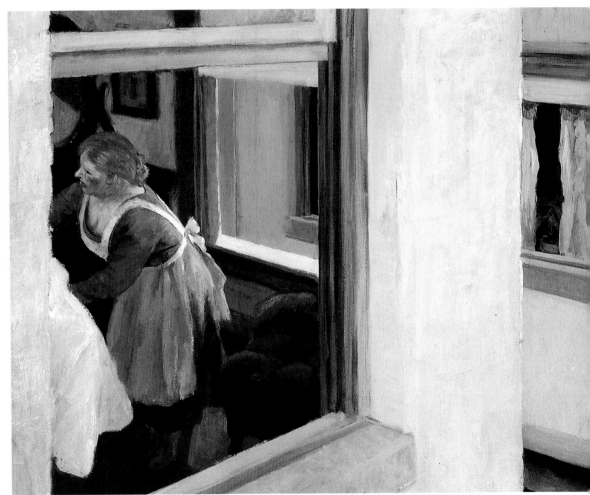

公寓　1923 年　油彩畫布　64.8 × 80cm

聖塔菲塔樓　1925 年
水彩畫紙　35 × 50cm

泥磚屋　1925 年　水彩畫紙　35×50cm

聖米修學院　1925 年　水彩畫紙
35×50cm

小街的車站　1918─1920 年　油彩畫布　66×96.5cm

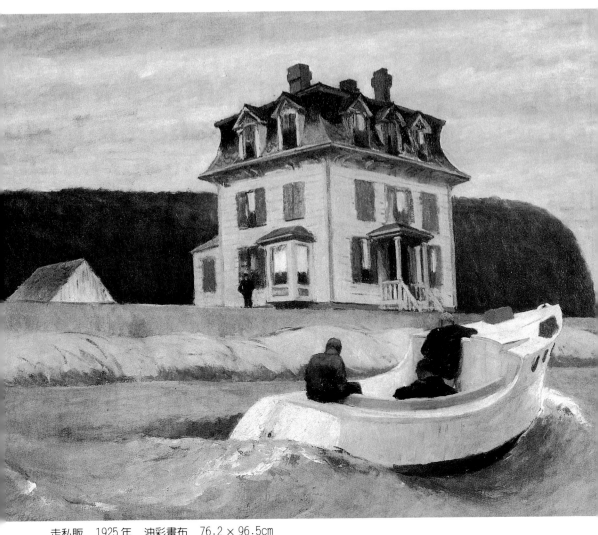

走私販　1925 年　油彩畫布　76.2 × 96.5cm

沙漠中的鐵道
1925 年　水彩畫紙
35 × 25cm

接近地平線的華盛頓廣
場　1925年　水彩畫紙
38.4×53.8cm

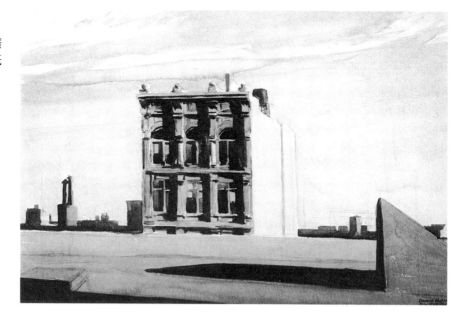

火車道旁的房屋
1925年　油彩畫布
61×73.7cm

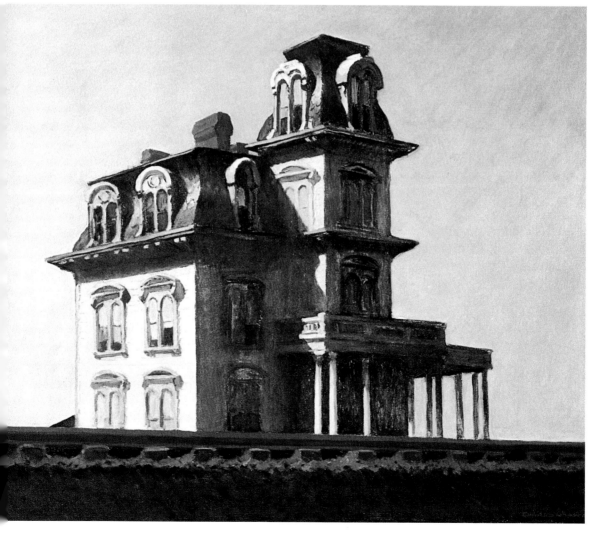

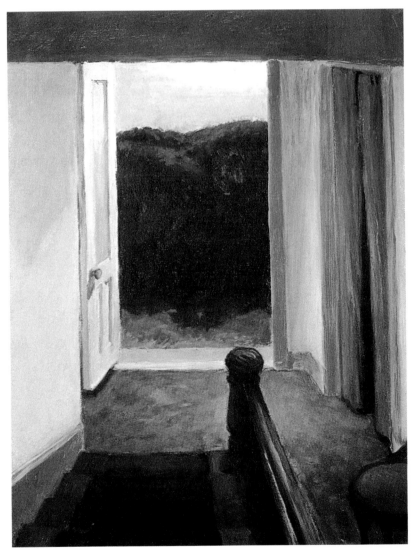

樓梯　1925年　油彩木板　40.6×30cm

國，換成小船運到各沿岸，有人在陸上接運。霍伯的這幅畫顯示在清晨時刻，三個走私販乘坐汽艇運貨到岸，門口有人來接應，這是最寫實的描繪。此間他的另一幅油畫〈樓梯〉則賦予了深沉涵意，室外雖非明朗，但只有跨過門檻，才有未來世界，畫面意義微妙。

　　一九二六年一月，紐約安德遜畫廊舉行了第七屆新藝術家協會畫展。霍伯並非會員但被邀請為來賓，他展出兩幅油畫──〈紐約

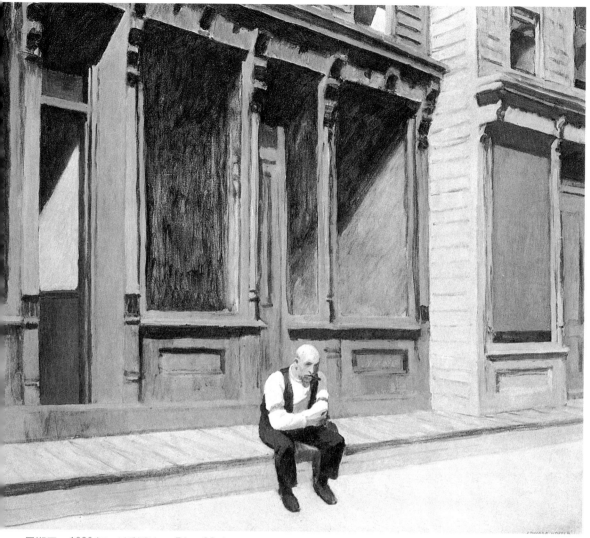

星期天 1926年 油彩畫布 74×86.4cm

圖見69頁 人行道〉和〈火車道旁的房屋〉，後者是會場中最受人矚目的焦點，
霍伯的這幅作品被認為是難得一見的寫實中最尖銳與最孤獨的傑
作，太陽下的獨棟大樓似乎無門可入。

　　霍伯緊接著又推出新作〈星期天〉，畫中的街面空蕩而清靜，
一個穿著乾淨的職員坐在道旁，一副無助的表情，有不少藝評家以
心理學的眼光去檢視這幅畫的內容。霍伯的畫被定位在「美國式的
技巧」，不但代表當時美國藝術家，同時也反映了美國人的生活。

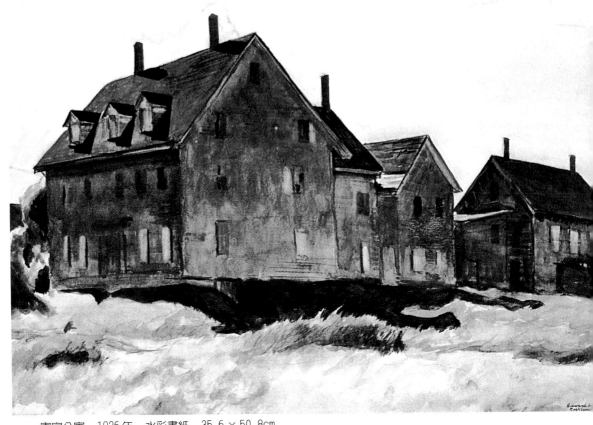

寄宿公寓　　1926年　水彩畫紙　35.6×50.8cm

　　春季，霍伯繼續以水彩畫描繪紐約的曼哈頓地區，這是距離他住的華盛頓廣場不遠的熟識地點，一些像是〈曼哈頓橋與百合公寓〉的作品，就是曼哈頓的寫照，霍伯甚而也畫自己工作室的樓頂。

　　六月初完成的〈鐵路旁的房子〉以六百美元在畫廊賣出，霍伯接著上路去緬因州。他選了海岸邊的另一個城岩石鎮，他在七個星期內畫了廿張以上的水彩畫，其中包括有老式的〈寄宿公寓〉，也畫了岩石鎮的〈鐵路〉與〈平交道〉，當地的〈拖撈船〉和捕魚帆船也入畫好幾次。圖見74頁

　　離開岩石鎮，霍伯接著去了格拉斯特，一直待到十月，當地特殊結構的住家全入了畫。為了避免街頭的擁擠，霍伯從另一個角度去畫「普救教堂」的尖頂。九月後遊客較少，繪畫視線與環境變得比較清爽，因而產生了很多意想不到的街頭美景。十一月，華盛頓

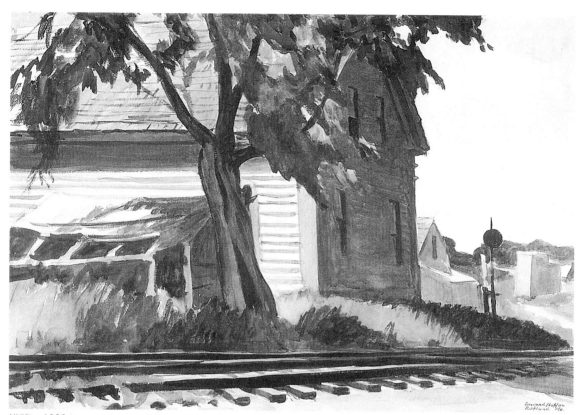

鐵路　1926年　水彩畫紙　35.6×49.3cm

平交道　1926年　水彩畫紙　34.3×50cm　私人收藏

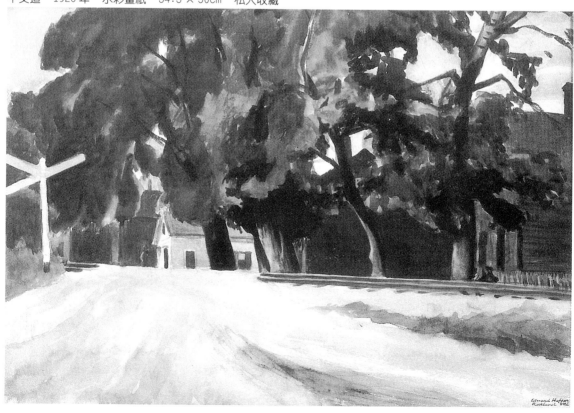

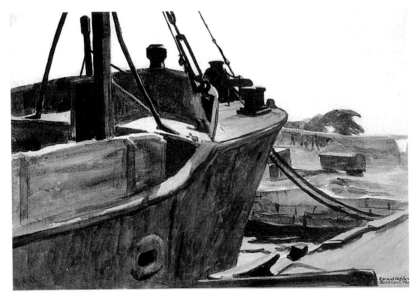

拖撈船　1926年
水彩畫紙
35.6 × 50.8cm

拖撈船　1926年
水彩畫紙
35.6 × 50.8cm

　　的一位收藏家菲律普付了六百美元將〈星期天〉買走，並稱譽霍伯
是一位新式的美國畫家，所畫的美國建築幾乎是用哲學的歷史家觀
點與角度去描繪，所以顯示了特殊的意境，霍伯的作品諸如〈星期
天〉便代表了美國中西部的小鎮風光，畫作具有濃厚的文學意味。
　　為了參展，霍伯在畫室不斷忙著創作新的油畫。〈早上十一點〉
是由版畫轉換而來：獨處的孤寂裸女，目光投向陽光照射的窗戶，

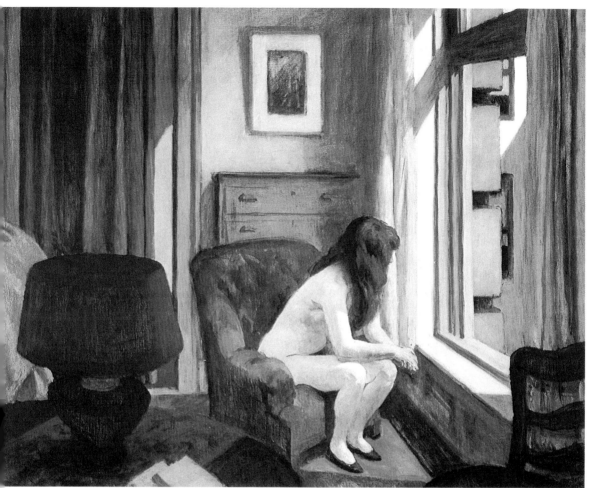

早上十一點　1926年　油彩畫布　71.1×91.4cm

圖見76頁　氣氛顯得凝重。而〈自助餐廳〉的構圖令人想起十七世紀荷蘭的畫
風，單身女郎獨坐圓桌，留下了對面的空椅；又以放滿水果的高腳
圓盤作為背景，有助於對空間的利用，整面玻璃反映了室內雙排的
天花板燈光，女郎似乎正期求著一個願望。

圖見77頁　　　另外，以鳥瞰俯視角度描繪的〈城市〉，則是從高樓房頂去畫
街面。很多畫家都以摩天大樓來代表紐約市景，而霍伯卻以比較陳
舊古老的大樓顯示城市一角，畫中女主角，全由妮葳遜為模特兒。
　　　一九二七年的情人節，霍伯的個展在雷恩畫廊揭幕，包括上面
介紹的四幅新作，十二幅水彩與多幅版畫。他是美國版畫的先輩，
在嘗試不同的媒材上都很成功，他的主題、線條、技巧、著色，有

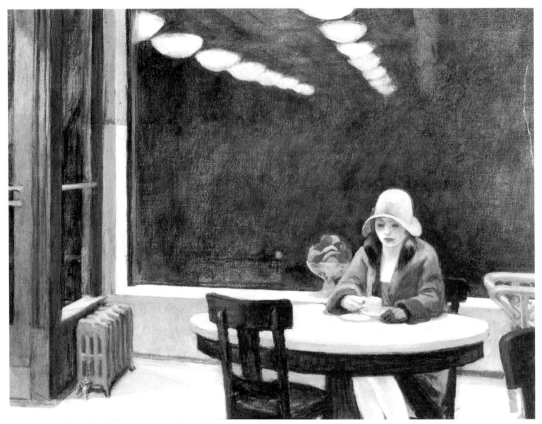

自助餐廳　1927年　油彩畫布　71.1×91.4cm　艾俄華莫尼士藝術中心藏

一種獨特的自由想像力,更重要的是,他帶動了國家主義的風潮,
橫掃了孤立主義的美國。

　　霍伯與妮葳遜生活中除了作畫,欣賞戲劇也是兩人共同的嗜
好,在這個藝術之都的紐約,世界各地的藝人都來獻藝,現代歐洲
劇、古典的莎士比亞戲劇、改編自俄國的美國劇,而這些多姿多采
的舞台,也自然成為霍伯的畫景。在二月份,兩人勤跑劇場觀戲,
這時正是百老匯的表演季節。〈劇院走道的兩位女士〉的新作似乎
令人想到法國印象派畫風的熱門主題,畫中兩位女角都是由夫人妮
葳遜擔任模特兒,畫名也是她建議的。

　　一九二七年三月出版的《藝術雜誌》,特別介紹霍伯的繪畫。
作者稱讚他是位卓越的本土畫家,很難想像還有那位畫家,能將更

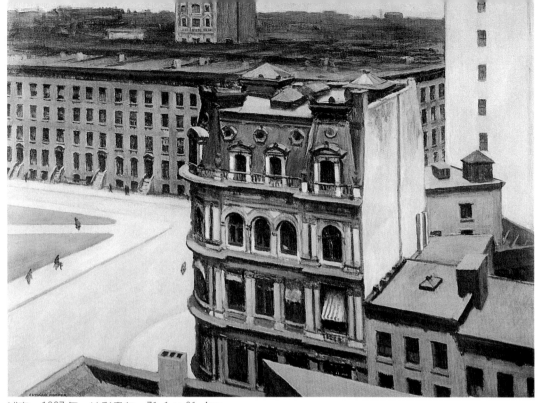

城市　1927年　油彩畫布　71.1×91.4cm

劇院走道的兩位女士　1927年　油彩畫布　102.2×122.6cm　多倫多美術館藏

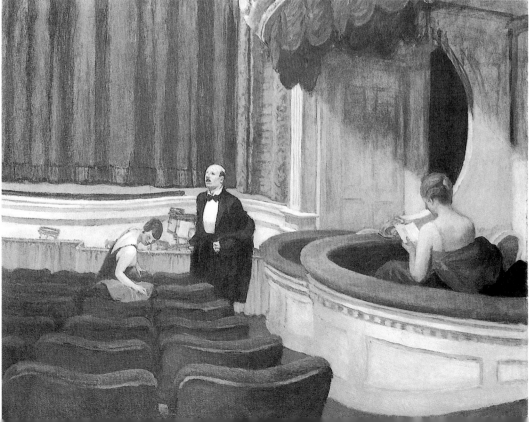

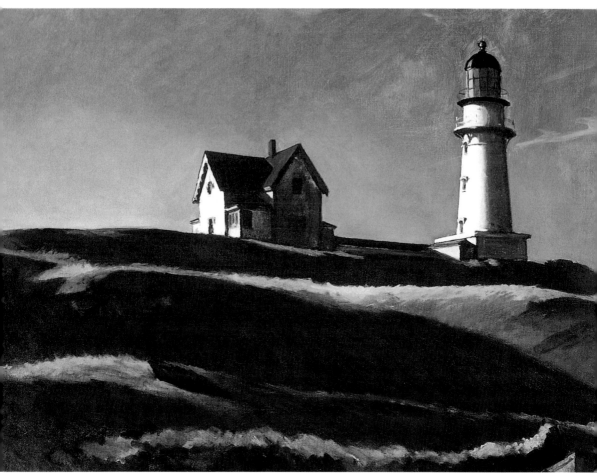

燈塔坡　1927年　油彩畫布　71.8×100.3cm　達拉斯美術館藏

多美國風味帶入畫中，文中尤其指出：未來的美國藝術，必然會從
法國藝術的影響下斷奶。

　　完工不到一個月的〈劇院走道的兩位女士〉已經在畫廊賣出。
霍伯買了第一輛一九二五年出廠的道奇舊車，於是就在老家附近練
習駕駛。教練是鄰居，妮葳遜同樣也想學開車，從此由誰來開車變
成了霍伯太太爭取平等權利的戰場。

　　霍伯無需再依靠乘搭公共交通工具去尋找新題材，有車的好處
是直接開往任何想去的地方。他的第一個目標仍是緬因州，伊麗
莎白岬的燈塔首先吸引了畫家的目光，他完成了著名的油畫〈燈塔
坡〉和水彩畫的〈燈塔〉，之後又畫了〈車子與岩石〉和〈岩石灣〉。　圖見80頁

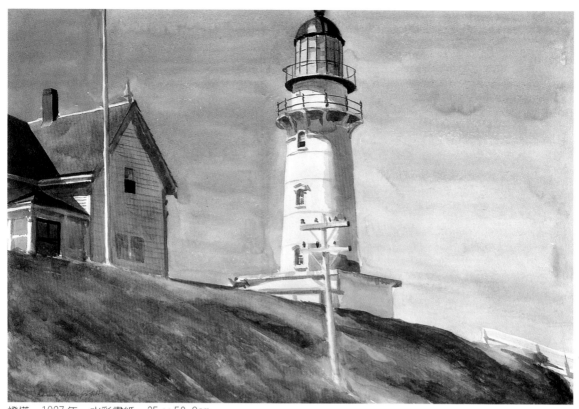

燈塔　1927 年　水彩畫紙　35 × 50.8cm
燈塔　1927 年　水彩畫紙　35 × 50.8cm

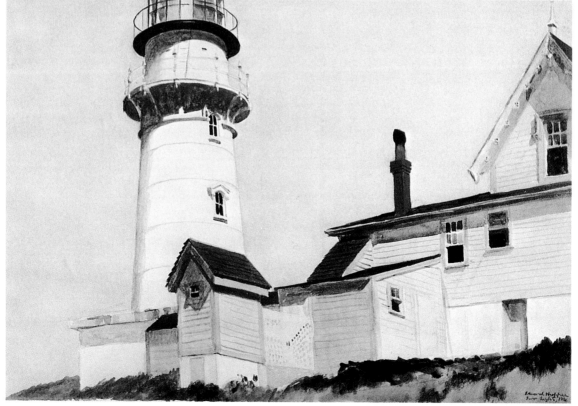

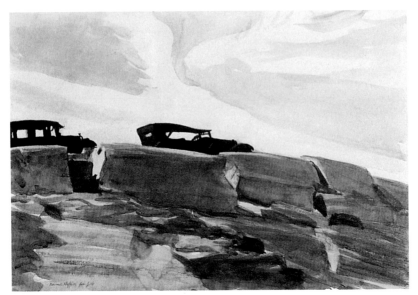

車子與岩石　1927 年
水彩畫紙
35 × 50.8cm
紐約惠特尼美術館藏

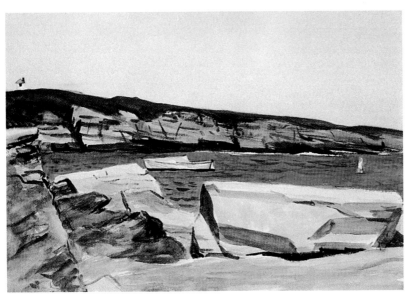

岩石灣　1927 年
水彩畫紙
35 × 50.8cm

　　當霍伯有了更多時間待在波特蘭後，發現這個緬因第一大城，
也是新英格蘭最好的都市，他在此地畫了具有特色的水彩畫〈波特
蘭的海關〉，這幅作品描繪十九世紀的古典建築，是在雨中完成。
霍伯九月末離開了緬因州，回程順著康乃迪克河進入了佛蒙州，鄉
間的景致非常優美，霍伯畫了一些住家與穀倉的水彩畫。

　　回去後，霍伯埋首畫室完成油畫〈藥房〉，十二月送到畫廊，

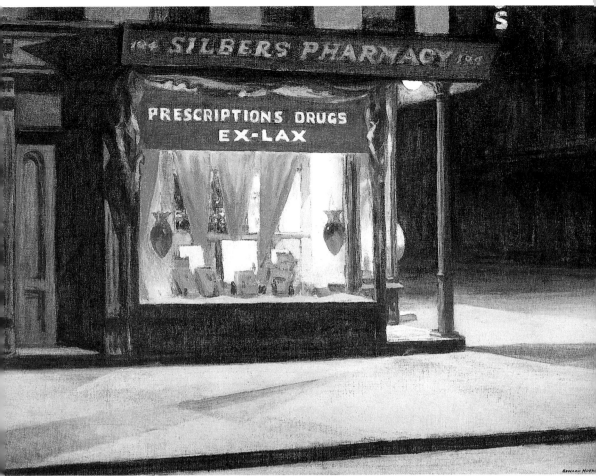

藥房　1927年　油彩畫布　73.7 × 101.6cm　波士頓美術館藏

波特蘭的海關　1927年
水彩畫紙
35 × 49.5cm

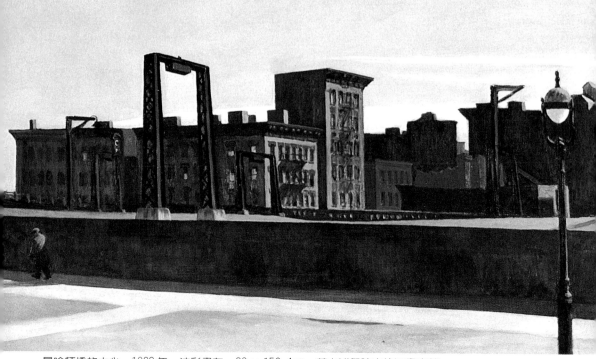

曼哈頓橋的中心　1928 年　油彩畫布　89 × 152.4cm　菲力浦學院安德遜畫廊藏

買過他四幅水彩畫的波士頓律師約翰以一五○○美元購下此畫。

甲狀腺有了小問題

　　一九二八年二月，油畫〈威廉斯格的橋上〉完工，霍伯從橋上去畫古老陳舊的公寓大樓，畫面只露出一個人物在頂樓的窗口。不久〈曼哈頓橋的中心〉一作跟著推出，這幅作品至少打了三次底稿，在一次一九三九年「安多芙學院」的展覽教學中，此畫成為評價的根據。

　　霍伯不只是一位傑出的畫家，也是一位文筆極佳的作者。在七月份的《藝術雜誌》，他寫了一篇〈查理士：美國人〉；查理士是一位畫風獨特的藝術家，霍伯認為觀賞他的畫，不只表現了技巧，也正反映出人生。

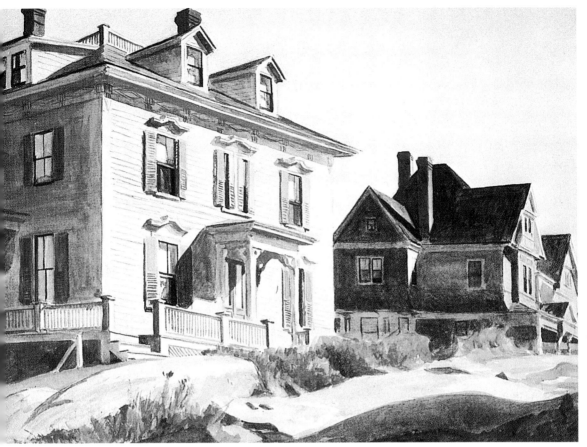

格拉斯特的房屋　1928年　65×56cm　私人收藏

　　　　　　　　六月底霍伯又去了格拉斯特，八月下旬離開。九月底便交給了
　　　　　　　畫廊他在此趟夏日之旅所畫的豐盛成果，三張水彩〈格拉斯特的房
　　　　　　　屋〉完成，左邊三層樓的四方洋房是主體，典雅美觀，右邊的尖斜
　　　　　　　房頂是屬於海邊的結構。另一幅〈亞當的家〉，位於斜坡的路邊，
圖見84頁　　四周有白色的木板圍牆，低矮而不影響畫面的背景。而〈朴拉斯貝
　　　　　　　街〉是鎮上的主街之一，葡萄牙式教堂遠在街底，而群聚的住家依
　　　　　　　次排列，右面有輛汽車。另一幅油畫〈運貨火車〉也於此時完成。
圖見85頁　　　　霍伯大作〈夜窗〉，乍看像是電影廣告，而事實上卻是短篇故
　　　　　　　事中的精彩片段，畫面令人產生一種窺視、誘惑、抑制與色情的混
　　　　　　　合幻想。這一年霍伯成績斐然，不但賣畫順利，收入也增加不少。
　　　　　　　　　以往的夏日霍伯都是往北旅行作畫，這一年春天他改變了行程

亞當的家　1928 年　水彩畫紙　40.6 × 63.5cm
朴拉斯貝街　1928 年　水彩畫紙　35.6 × 50.8cm　私人收藏

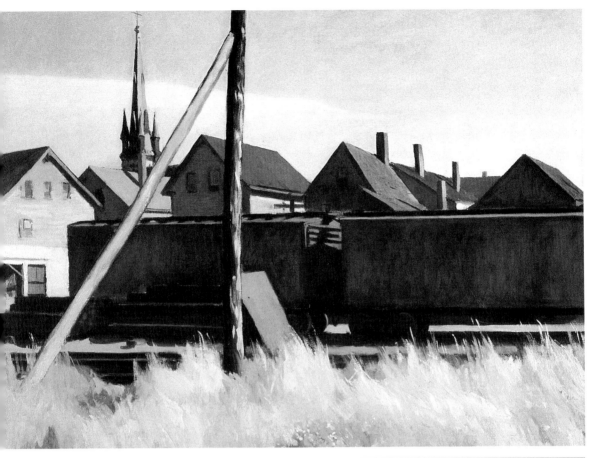

運貨火車　1928年
油彩畫布
73.7 × 101.6cm
菲力浦學院安德遜
畫廊藏

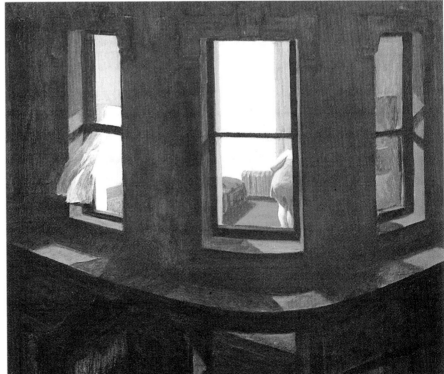

夜窗　1928年
油彩畫布
73.7 × 86.4cm
紐約現代美術館藏

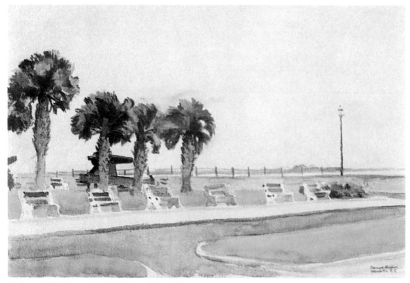

砲台　1929年　水彩畫紙　35×50cm　紐約惠特尼美術館藏

方向尋找新題材。四月初，霍伯到南卡的查理士頓（Charleston），
這裡有不少作家與畫家朋友居住在此，同時也是內戰的主要戰場。
他畫的〈小屋〉隱藏在大樹下，清新的綠意像是世外桃源；另一幅
水彩畫〈聖約翰浸信教會〉，則偏重表現教堂一角空無一人的內
景。接著，他在濱海公園畫了〈砲台〉，當年內戰的遺留物。當然
特殊的精緻建築仍是他的最愛，像是〈有陽台的房子〉一作，太陽
不只照射了面向陽光的迴廊，整個大地景致也顯得光耀奪目。 圖見89頁

　　六月末，霍伯出發到緬因州，七月初到了海邊。完成了油畫 圖見88頁
〈海防站〉，繪畫速度比過去快很多。當成品量增加時，搬運畫框是
件重工作，霍伯一個不小心壓得小腳趾裂開，雖出些小狀況，霍伯
依然完成了十二張水彩畫和二幅油畫。不過他的健康，似乎出了點
小問題，甲狀腺的分泌功能出現狀況，好在病情不嚴重。

　　秋天回到紐約，十月碰上股票市場崩盤，他盡快把最新的作品
送到畫廊去賣。他將紅色與金色的雲彩加入〈黃昏下的火車道〉畫 圖見88、89頁
中，以標誌塔為主體，與孤獨的電線桿為伴，是霍伯新的構圖。

　　一九二九年新建的紐約現代美術館舉辦第二屆畫展，主題是

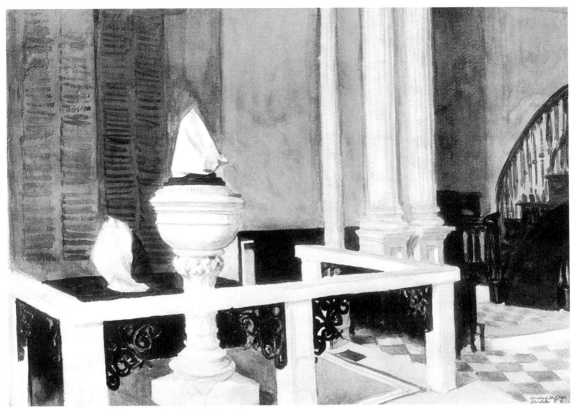

聖約翰浸信教會　1929 年　水彩畫紙　35 × 50cm
小屋　1929 年　水彩畫紙　35 × 50cm

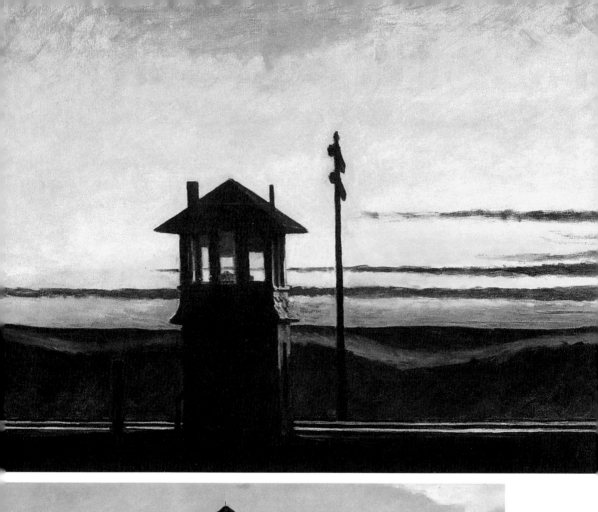

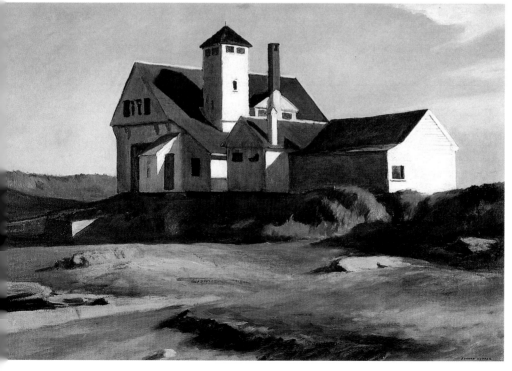

有陽台的房子　1929 年　水彩畫紙　35 × 50cm

黃昏下的火車道
1929 年　油彩畫布
72.4 × 121.3cm
紐約惠特尼美術館藏

圖見 91 頁

海防站　1929 年
油彩畫布
73.7 × 109.2cm
蒙特婁美術館藏
（左頁下圖）

「十九位美國當今的畫家」，過去的聯展霍伯都是陪榜，現在他已躍升爲主角，同時得到同輩藝術家的肯定與敬佩。

在杜魯羅購地建屋

　　一九三〇年初，收藏家史蒂芬（Stephen Clark）將霍伯的〈鐵路旁的房子〉轉贈紐約現代美術館，成爲該館的永久珍藏。

　　〈星期天的早晨〉是霍伯開春之筆。圖中空無一人，店舖門戶緊閉，這店星期天的營業時間從中午十二點開始，微弱的陽光似乎溫暖了這座兩層樓的橫式古老建築。然而右上端的高樓背景，又形成直式的另一種空間。數月後，此作被惠特尼美國美術館收購，是當時出價最高的一件，以三千美元出售。一九三一年十一月新館落成之際，特別展示霍伯的大作，參觀的人均深受到畫作深深感動。

　　夏天霍伯夫婦到了麻州最東端的鱈魚岬，這一處小島內坐落十六個小鎮，而鱈魚岬的最尖端是許多畫家最愛入畫的朴羅雲斯城，

教堂　1930年　水彩畫紙　63.5×50.8cm

畫家於此地爲題材，畫了〈教堂〉一作。

　　到鱈魚岬的尖端，除非是坐船，若是開車的話會經過一個一個
的小鎮。臨近目的地前的杜魯羅在當時只有五百位居民，不像其他
小鎮那麼繁華，卻被霍伯夫婦看中，他們租了一間靠近農場的鄉下
房屋，視線非常好，附近建築物也不多，沒有旅館、電影院與店
舖。霍伯畫了〈南杜魯羅的教堂〉，就以這個小鎮爲中心，他並完
成一系列的精美水彩畫。喜愛表現光影變化的霍伯主要工作時間是
在下午六至八點，那段時間光線非常柔和，適合作畫，該畫在夕陽

星期天的早晨　1930 年　油彩畫布　89 × 152.4cm　紐約惠特尼美術館藏

南杜魯羅的教堂　1930 年　油彩畫布　73.7 × 109.2cm　私人收藏

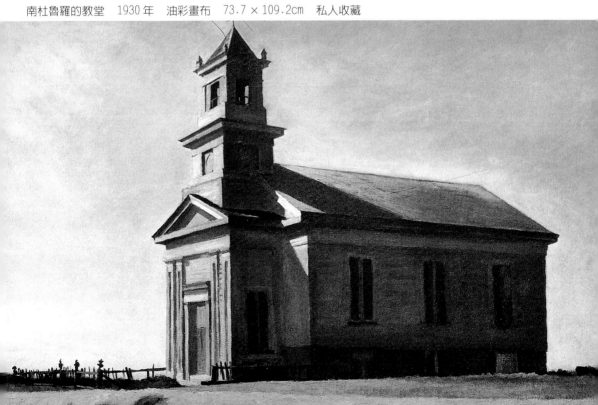

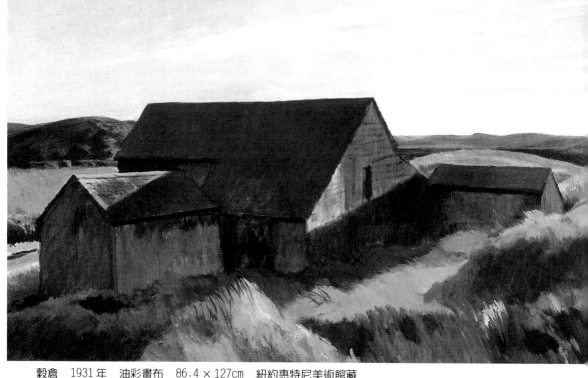

穀倉　1931年　油彩畫布　86.4×127cm　紐約惠特尼美術館藏

餘暉下顯得靜謐安詳，有一種說不出的淡淡鄉愁之美。此間霍伯又
畫了〈穀倉〉和〈主人家的房屋〉兩作，他的居所附近多爲坡地，
坡下更種植了玉米田，這就是〈玉米坡〉的景致。凡是少見的景，

南杜魯羅的山坡
1930年　油彩畫布
69.3×109.7cm
克利大蘭美術館藏

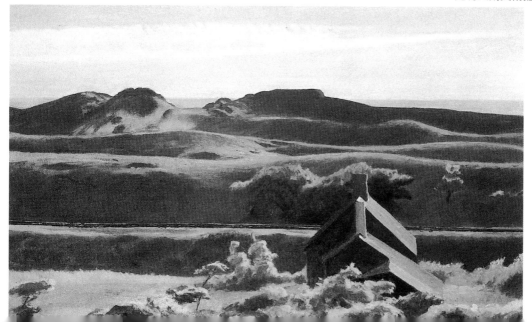

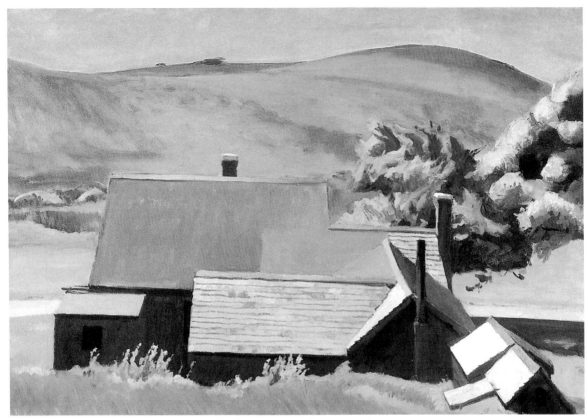

主人家的房屋　1930年　油彩畫布　62.7×91.4cm　紐約惠特尼美術館藏
玉米坡　1930年　油彩畫布　73.7×109.2cm　德州聖安東尼藝術協會藏

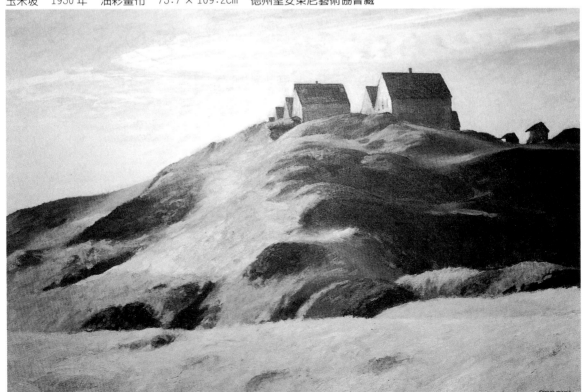

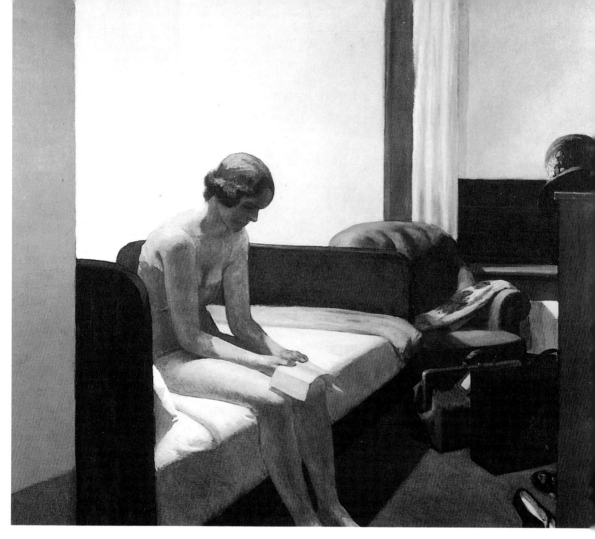

旅館房間內　1931 年
油彩畫布
152.4 × 165.1cm
瑞士泰森收藏

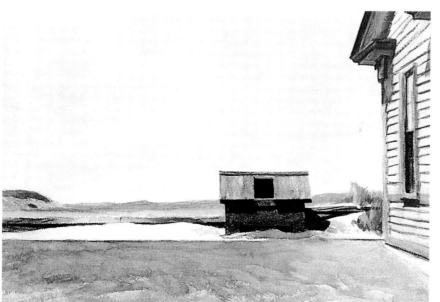

車站煤箱　1930 年
水彩畫紙
35.6 × 50.8cm

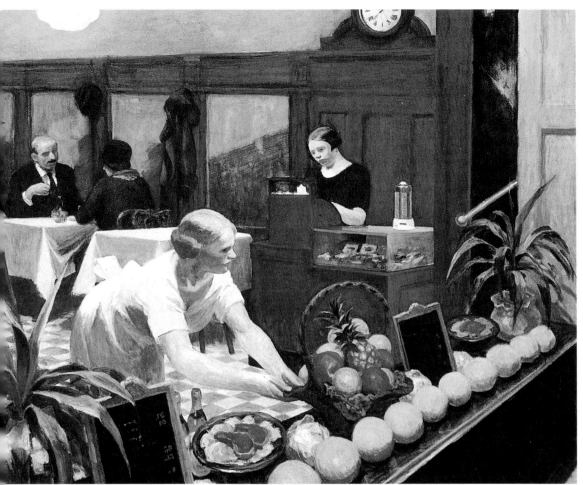

為女士備桌　1930 年　油彩畫布　122.6×153cm　紐約大都會美術館藏

畫家都羅致畫中，甚至還爬上了一四〇呎高的燈塔頂樓描繪畫景。

三月，巴爾的摩博物館舉辦「泛美當代畫家展」，推舉霍伯的成就，並給予他最高榮譽狀，同時頒發獎金獎勵霍伯的傑作〈夜窗〉。四月末，大幅油畫〈旅館房間內〉完成。事實上此作是由妮葳遜當做模特兒，將畫室佈置成旅店的房間，孤獨的女郎坐在床邊讀信，屋裡的行李與鞋子仍未定位，畫中意境，給人一種不知道旅程下一站該往那裡的不確定感覺。

五月大都會美術館以四千五百美元買下了霍伯的〈為女士備桌〉。當惠特尼美術館正在鴻圖大展時，這座紐約最重要的美術館

山巒風景 1931 年　油彩畫布　80 × 125cm　紐約私人藏
凱利船長的家　1931 年　油彩畫紙　50.8 × 62.7cm　紐約惠特尼美術館藏

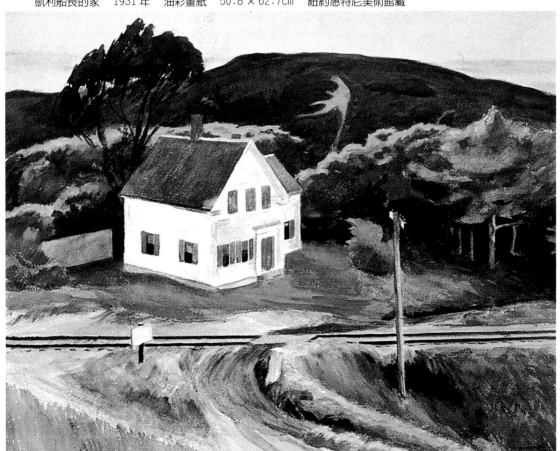

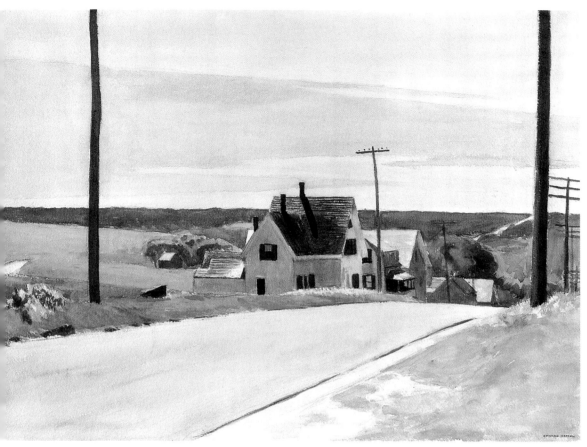

坡上的馬路　1931年　水彩畫紙　50.8 × 71.1cm　紐約惠特尼美術館藏

更需要即時添購美國畫家的傑作，過去把法國畫家當做寶貝的收藏家，現在也已經開始重視美國畫家了。

　　不久之後，霍伯夫婦兩人開車再訪鱈魚岬的杜魯羅，兩人整天都在戶外作畫，霍伯此時作品以水彩畫居多，像是〈穀倉〉一作，當然還創作了油畫〈凱利船長的家〉。

　　在〈坡上的馬路〉一畫中，構圖左右各有電線桿，霍伯不認為這是破壞畫面，有時候他還會在一排房子中間特地添加一根電線桿，他對這項文明象徵似乎有所偏愛，電線桿代表光的源頭，諸如

圖見98頁

〈箱型運輸車〉一作，畫中也都有電線桿為伴。霍伯喜歡旅行，在沒買車前都坐火車，所以對火車與鐵路均有好感，凡是鐵路旁不錯的

圖見98頁

建築物，大都取為畫作題材。譬如一幅以〈紐約、紐海芬、哈特福〉

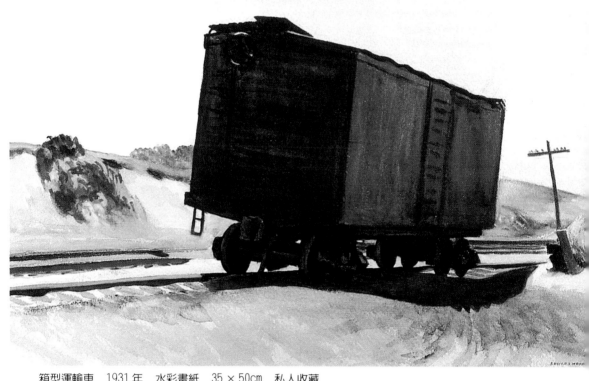

箱型運輸車　1931年　水彩畫紙　35×50cm　私人收藏
紐約‧紐海芬‧哈特福　1931年　油彩畫布　81.3×127cm　印地安娜波里斯美術館藏

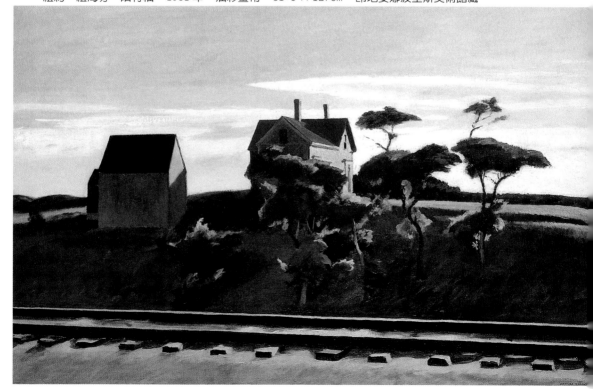

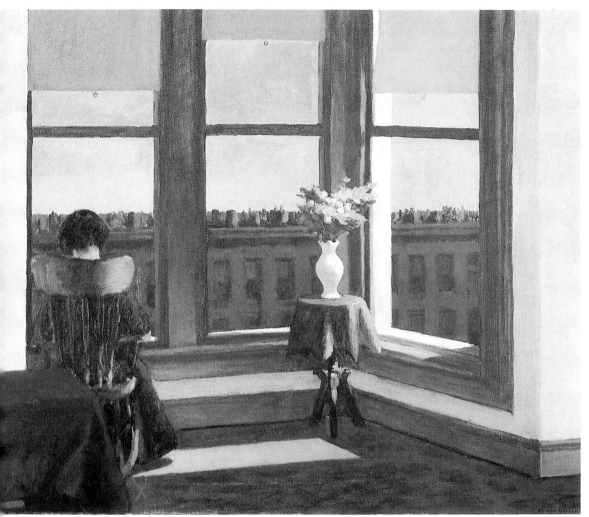

布魯克林的室內　1932年　油彩畫布　73.7×86.4cm　波士頓美術館藏

三個都市命名的油畫；紐約是全美最大都市，紐海芬是耶魯大學所在地，而哈特福則是康州首府。霍伯的北上，不論坐火車與自己開車，都是要經過這三個城，所以圖中是馬路與鐵路並列。

圖見100頁

　　畫完室外，霍伯將畫筆轉向室內。一九三二年完成〈布魯克林的室內〉，接著又畫〈紐約的室內〉，畫中男的讀報，女的彈琴，各自有不同的空間，這種畫面常出現在日常生活中，相當真實。整幅畫花了畫家三個星期工作天，他很早就有這項構想，現在才畫出來。新的「惠特尼美術館」慶祝周年紀念的秋季畫展中，此畫獲得

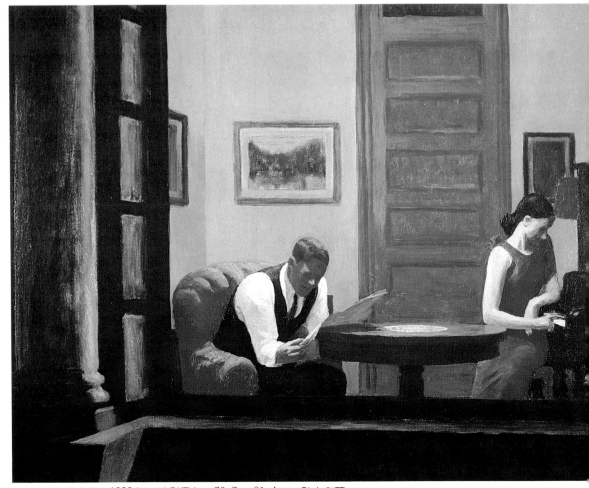

紐約的室內　1932年　油彩畫布　73.7×91.4cm　私人收藏

好評。

　　霍伯發現鱈魚岬的草非常特殊，所以在畫〈馬歇爾的家〉時，
不只將陽光下的紅屋頂畫得特別耀眼，門前的草也是用美麗的金黃
色彩繪。〈達費席的家〉畫的是鐵道旁的景致，屋後的山景是一般
其他畫中少見的。霍伯每到各處，總不忘搜尋他喜歡的房子畫題。
從這些霍伯所畫的建築結構，十足表現了美國的景色，無怪乎波依
士稱他是「住宅畫家」。

　　杜魯羅是個孤立的小鎮，這正是霍伯追求的，朋友來往少，無
形中工作效率也就高，他畫了三張水彩畫和一張油畫〈賴德的
家〉。廿三年後，他回想這幅在戶外直接取材大自然的畫，置身四

圖見 102 頁

馬歇爾的家　1932年　水彩畫紙　35.6×50.8cm　華特沃斯美術館藏
達費席的家　1932年　油彩畫布　86.4×128.2cm　私人收藏

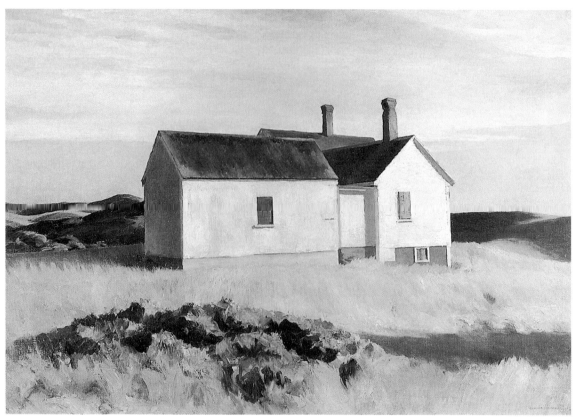

賴德的家　1933年　油彩畫布　91.4 × 127cm　波士頓美術館藏
哥布的倉庫與遠方的家屋　1930-33年　油彩畫布　72.4 × 108.6cm

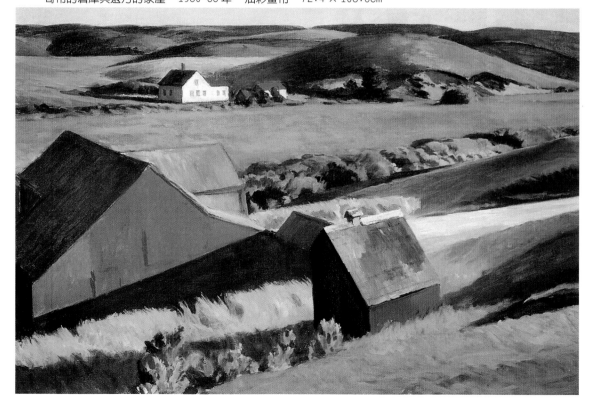

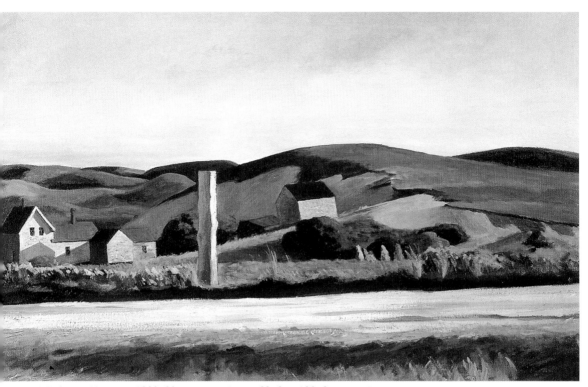

道路與家，南特魯羅　1930-33年　油彩畫布　68.6×109.2cm　私人收藏

周寂靜一片，那種深沉的安寧，正是霍伯最欣賞的，既然這麼喜歡
這種環境，於是霍伯決定買地置產，買下了沿海岸線千呎土地。

第一次回顧展

　　一九三三年秋天，紐約現代美術館舉辦霍伯的第一次回顧展，
這是第三位美國畫家獲得此項榮譽。此展期長達月餘，展出的霍伯
作品包括了油畫、水彩畫與版畫三大項，展廳同時以隔間來區分畫
家的整個創作歷程。霍伯是近十年來被討論得最多的美國藝術家，
因為他的畫，似乎是畫中有話，都不是像表面那麼單純。《紐約客》
雜誌稱他是一位優秀而有才華的畫家，而《布魯克林日報》以很大
的標題報導這次回顧展，並肯定他的畫最具現代美國的特色。《時
代雜誌》稱讚此展為一次美麗的展示。《前鋒論壇》讚揚藝術家全

黎明的蓋茨堡　1934年　油彩畫布　38.1×50.8cm　私人收藏

　　然依照自己內心的興致去推動，所以畫中的每個地方、每間房子都
令人嚮往。

　　一九三四年霍伯的回顧展移往芝加哥的藝術俱樂部續展。當地
藝評家稱霍伯是「一位寂寞繪畫的詩人」，並對他畫中表露出不可
捉摸的心裡推崇備至。這次回顧展，妮葳遜一手包辦所有行政工
作，從策劃展覽目錄與內容，保險、裱畫、裝框、運送、現場掛畫
位置都親身參與安排。她自稱是霍伯的非正式秘書。

　　隨之，霍伯完成了〈黎明的蓋茨堡〉，這是他第一次以特殊的
歷史事件為主題的畫作。五年前他們去當地訪問，由於從小霍伯喜

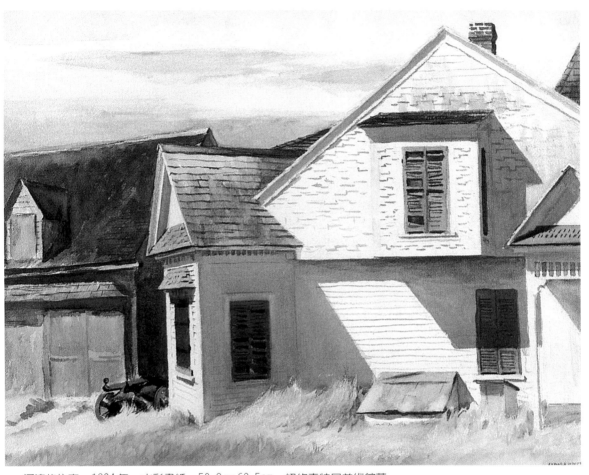

河邊的住宅　1934年　水彩畫紙　50.8 × 63.5cm　紐約惠特尼美術館藏

歡讀軍事史，所以畫很多戰士兵卒，他尤其對內戰的攝影畫冊情有
獨鍾。這幅畫中作爲背景的農場房子，一度曾爲聯軍的總部。

　　霍伯在杜魯羅買地後，準備在坡頂蓋房子，新屋隔年落成，有
一間很大的畫室，房頂比一般要高很多，所以空間增大，北牆配合
一面特大的玻璃嵌窗，其他是小臥室、廚房、洗手間、地窖和隨時
可開的天窗。畫室裡還有一個紅磚壁爐，除了臥室與地板是灰色，
所有房間是白色。臥房中則掛了一幅竇加的裸畫。

　　由於房子位居高地，不管任何方位，從畫室大玻璃窗望出去總
是一覽無遺，尤其是日出日落，太陽像是地平線上下移動的火球，

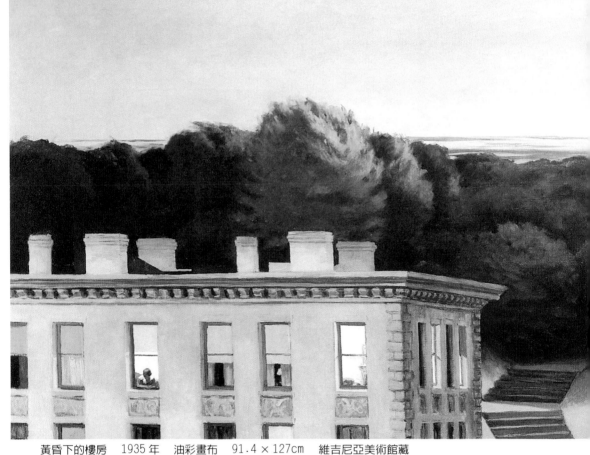

黃昏下的樓房　　1935 年　　油彩畫布　　91.4 × 127cm　　維吉尼亞美術館藏
麥柯伯壩橋　　1935 年　　油彩畫布　　89 × 152.4cm　　紐約布魯克林美術館藏

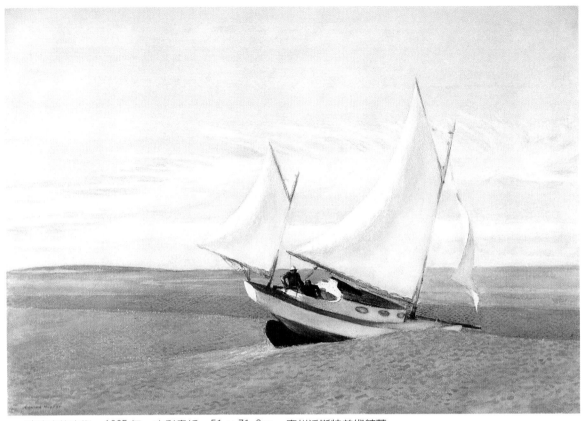

波濤中的小艇　1935年　水彩畫紙　51×71.8cm　麻州沃斯特美術館藏

難怪霍伯畫了這麼多張晚霞的景致。新屋沒有電，不能用冰箱，通常只能招待客人喝茶和用店裡買的甜點，這時，妮葳遜暫時放棄了過去當畫家的理想，一心想把家務理好。她不僅將室內整理得一塵不染，室外也是安放得當，一直到九月一切安頓下來，才開始作畫。霍伯在新家完成的第一張水彩畫〈河邊的住宅〉中的景色距新屋不遠，畫中並未出現河景，白色的屋子被陽光照射得發藍。

圖見105頁

一九三五年初，霍伯畫〈黃昏下的樓房〉，在背景的樹叢後仍見微弱金色陽光。主體的大樓只出現了樓頂煙囪和陽台，就是整棟公寓的窗口也只畫出那孤零零的一個人。畫家之後又推出了〈麥柯伯壩橋〉一作。一月下旬，「賓州藝術學院」頒給霍伯「學院金牌」肯定他的成就，而就在該屆年展中，霍伯贏得了最佳油畫獎。

霍伯的年底新作〈波濤中的小艇〉再度被肯定，以七百五十美

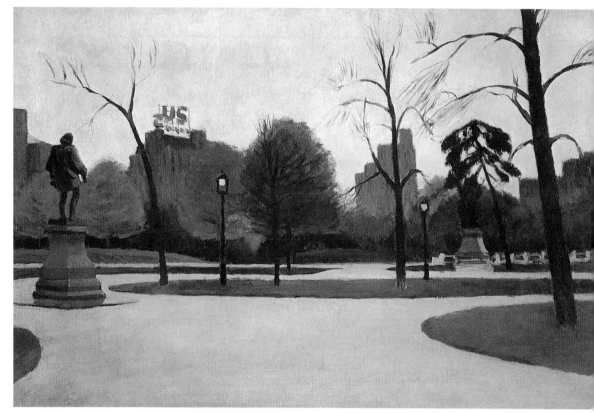

黃昏下的莎士比亞雕像　1935年　油彩畫布　43.2 × 63.5cm　私人收藏

元由麻州的沃斯特美術館購得，此畫同時也榮獲水彩項的首獎。
〈黃昏下的莎士比亞雕像〉，景致取自中央公園，畫中樹與建築構成
橫幅的夜色，雕像孤單地杵立在畫面的一角，凝望空蕩蕩的公園。

　　隨著年歲增長，原本消瘦的霍伯有了禿頭，動作慢，講話也
慢，體力僅能負荷一年六張油畫的畫量。他花很多時間在街頭漫
步，尤其喜歡在夜晚探望別人的窗內情形，窺看人家在做什麼？這
類主題成了他晚年大量的繪畫主題，唯一不變的是，霍伯仍然喜歡
郊外的寧靜，因為這股寧靜，他可以坐下來好好思考，過濾出自己
滿意的東西來創作。由於經濟不景氣，霍伯知道自己年齡漸老，體
力精力必不如以往，既然畫得比過去少，只好節流。

全美畫展金牌獎得主

妮葳遜正在畫　1936年　油彩畫布　45.7×40.6cm　紐約惠特尼美術館藏

　　一九三六年二月霍伯完成〈妮葳遜正在畫〉，這是描繪妮葳遜作畫的情景。一九五五年，霍伯以此畫作爲結婚紀念禮物。

圖見110頁　　四月中旬，霍伯將〈中心戲院〉油畫託交畫廊出售。這時候好萊塢已經壟斷了世界電影工業。由於霍伯夫婦都愛看電影，所以一九三〇年末期的繪畫題材，有了更多與電影相關的畫面出現。

　　七月底，霍伯夫婦去了北佛蒙州，然後回到杜魯羅。他強調畫中的天空太重要了，它所佔的比例與雲彩的飛揚，代表了整幅畫的精神。霍伯也在雨中作畫，但雨景卻不曾入他畫中，舉〈鱈魚岬的圖見110頁下午〉一作爲例，如果畫面沒有了太陽，將是暗淡無光，沒有了天

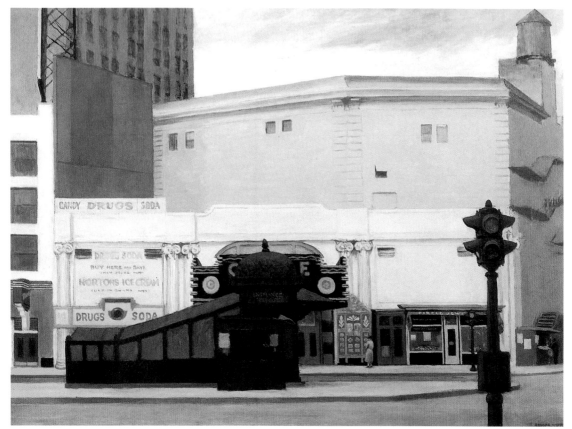

中心戲院　1936年　油彩畫布　68.6×127.4cm　私人收藏
鱈魚岬的下午　1936年　油彩畫布　86.4×127cm　賓州美術學院美術館藏

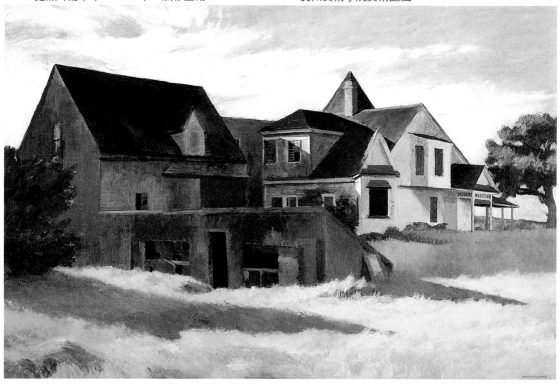

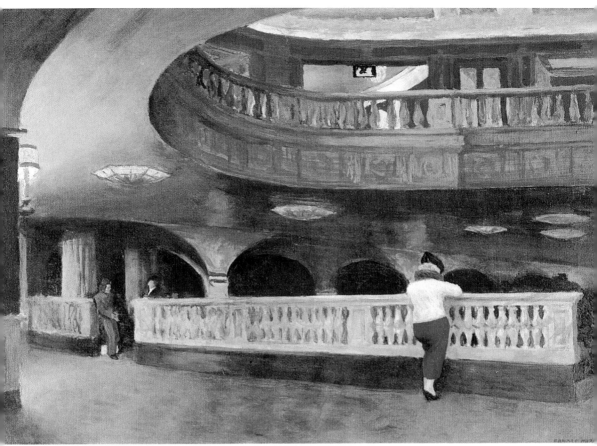

希理登戲院　1937年　油彩畫布　43.2×63.5cm　紐華克美術館藏

空與雲彩，就不是一幅完整的畫，陽光是霍伯畫中的靈魂。

　　一九三六底，在「惠特尼博物館」第三屆年展中，主辦單位買了霍伯〈中心戲院〉；而畫廊也賣出了油畫〈黎明前的蓋茨堡〉，同時，霍伯在所專屬的畫廊賣出了三張油畫以及三張水彩畫。

　　一九三七年初〈希理登戲院〉接近完成，霍伯過去畫戲院外面，這次描繪戲院內景的畫，光是先後底稿就試繪了兩張。同時，他接受緬因州波特蘭郵局的邀請，幫忙設計壁畫。三月初他開始畫
圖見 112 頁
〈法國六日單車賽參賽者〉。霍伯從小喜歡騎單車，此畫所畫的正是全球知名的法國單車賽，但不知何因，他無法繼續畫下去，妮葳遜建議霍伯不妨暫停工作，出外旅行，回來再畫。

　　三月〈鱈魚岬的下午〉送往首都華盛頓的美術館參展，贏得了

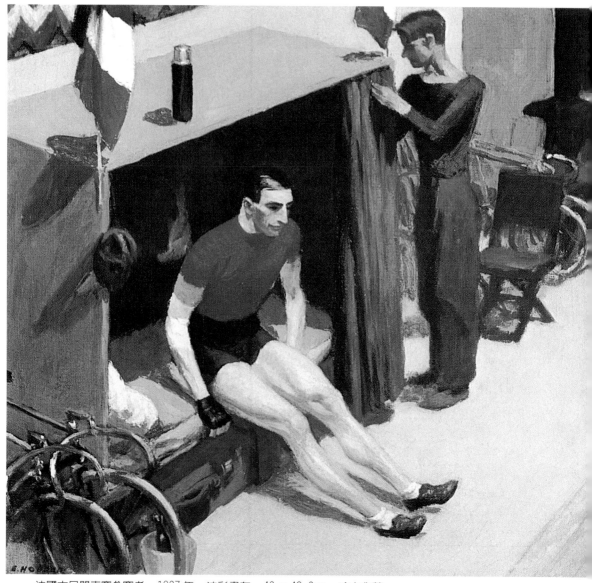

法國六日單車賽參賽者　1937 年　油彩畫布　43 × 48.3cm　哈克收藏

金牌獎與獎金，而同一天〈法國六日單車賽參賽者〉也告完成。月
底，霍伯開車南下去接受榮譽，霍伯在首都待了一個星期。有趣的
是，霍伯反對羅斯福總統，還曾寫信給參眾議員不要支持他。而這
次首都畫展由總統夫人揭幕，與得獎者留影的相片刊登在報上，總
統夫人是一點也不清楚，霍伯就是反對總統計畫的首腦之一。

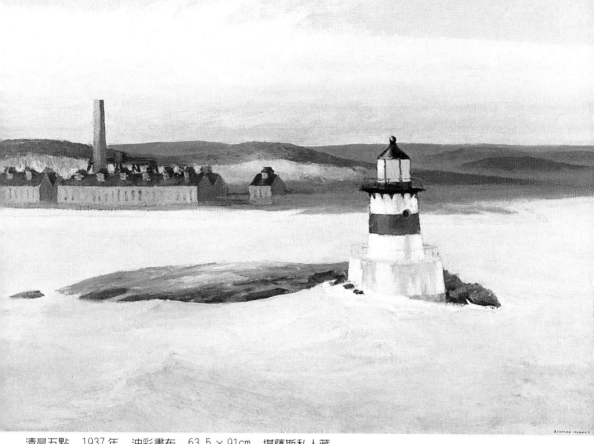

清晨五點　1937年　油彩畫布　63.5×91cm　堪薩斯私人藏

　　五月中旬，〈清晨五點〉的油畫送到畫廊待沽。這是根據霍伯坐船從紐約到長島所繪的速寫。在他五十五歲生日的那天，得到一套十冊的內戰史，這是妮葳遜送的。九月初，霍伯參觀白河谷農場，而畫了河邊的景致。

　　一九三八年初，賓州美術學院邀請霍伯這位曾經是一九三五年的金牌得主的畫家，去費城擔任一三三屆油畫展的評審。藉此機會，他與一群老朋友相會。

　　自從〈清晨五點〉以後，霍伯幾乎一年未畫油畫。所以在三月

圖見114頁

中由妮葳遜當做模特兒，在十二天內完成了〈火車內的小客室〉，畫面有一貫的孤寂氣氛，主題是一位女郎獨自翻閱著報章雜誌。

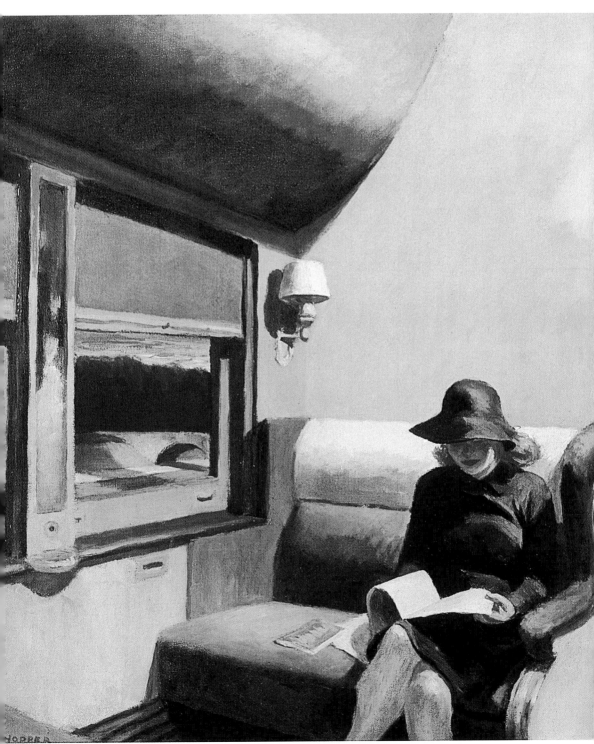

火車內的小客室　1938年　油彩畫布　50.8×45.7cm　紐約 IBM 收藏

製糖室　1938 年
水彩畫紙　46.3 × 50cm

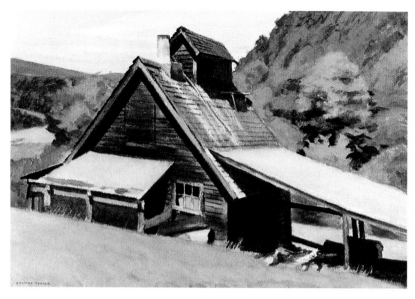

楓樹　1938 年
水彩畫紙
35.6 × 50.8cm
私人收藏

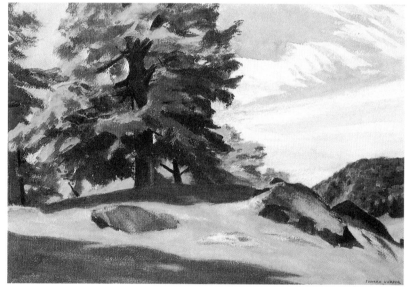

圖見 116 頁

　　一九三八年的春天，霍伯原來的道奇轎車換成了別克，新車附有收音機。五月末，他開了新車去夏日的畫室，並和朋友揚帆出海，幾乎忘了自己年齡，過了一個快活的假期。霍伯此行在佛蒙州農場居住的收穫頗豐，當地的名產是楓樹漿，他畫了水彩作〈製糖室〉與〈楓樹〉，還有那風景如畫的〈白河〉，因為暴風雨將臨，霍伯攜帶了未完成的作品，返回鱈魚岬。

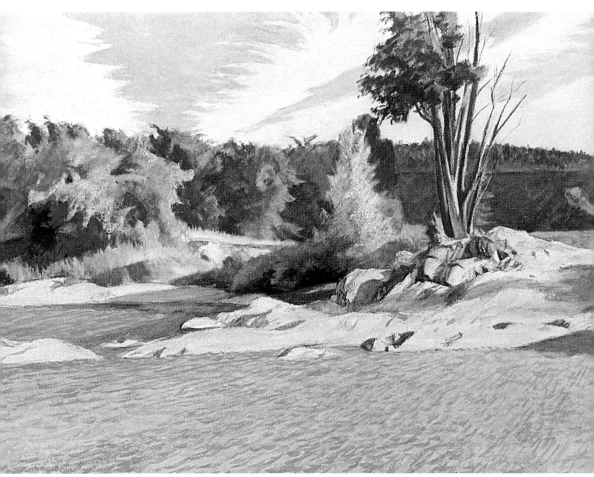

白河　1937年　水彩畫紙　50 × 57.8cm　紐約莎拉羅比基金會藏

　　八月初霍伯到波士頓看新的醫生，同時在麻州綜合醫院做了好幾項的測試，內分泌與腦下垂體的功能接近正常，藥方中一是鎮靜劑，一是維他命 C。

國際畫展的評審

　　一九三九年初，在〈紐約電影〉中，妮葳遜扮演觀眾的角色，霍伯畫她的背影，頭戴黑圓帽，雖是描繪在黑暗中的身影，霍伯可是半點也不馬虎，到了二月初這幅新作在畫廊出現。四月初，霍伯

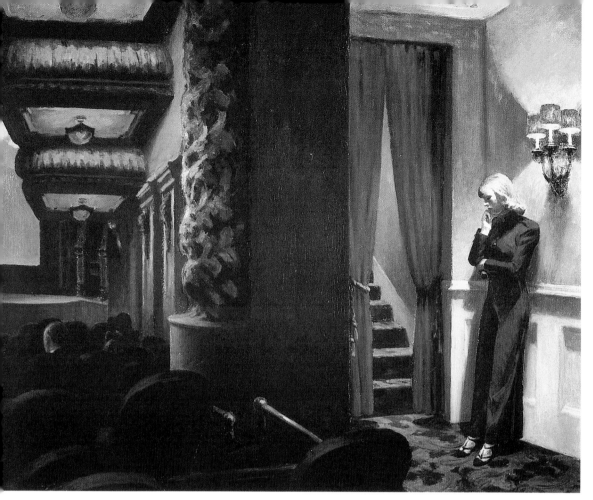

紐約電影　1939年　油彩畫布　81.8 × 102.1cm　紐約現代美術館藏

在中央公園寫生，正好看到專用道有馬跑過，第二天他特別去跑到
馬匹訓練場去描繪人物與馬匹，再去公園素描了十八張的鉛筆畫。

圖見118頁　最後定稿就是〈跑馬專用道〉的油畫。

妮葳遜為人隨和，喜歡貓與狗，到那裡都有小孩緣，看到的狗
總要去逗一逗。霍伯偶然看到這種情景，便決定安排動物在畫中出
現，這是過去沒有的畫材。為了不失真，霍伯先到杜魯羅的圖書館

圖見118頁　去查考資料，確定在本地常見的狗，所以在〈鱈魚岬的黃昏〉中，
這條原產蘇格蘭的牧羊犬佔了畫面中心位置。這是霍伯少有的動物
畫，畫面卻同樣給予人一種靜寂得可怕的感覺。

圖見119頁　畫完了陸地的風景，霍伯轉向海的畫面。〈巨浪〉表現了非常

跑馬專用道　1939年　油彩畫布　71×106.7cm　舊金山現代美術館藏
鱈魚岬的黃昏　1939年　油彩畫布　76.2×101.6cm　惠特尼私人收藏

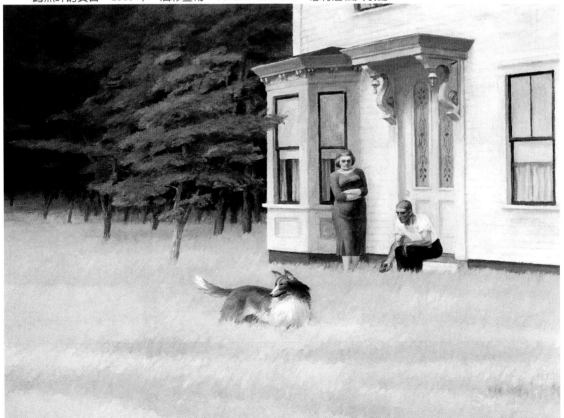

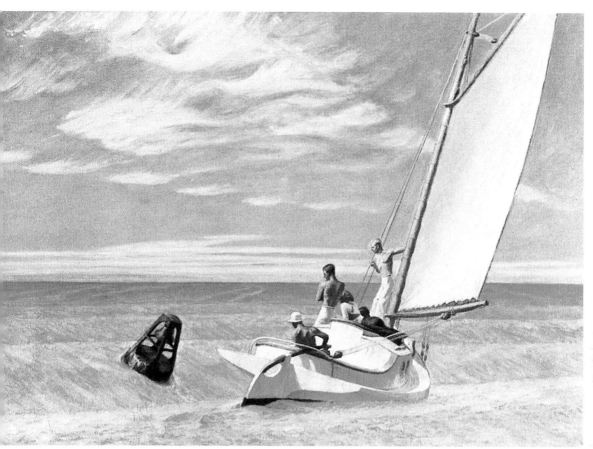

巨浪　1939年　油彩畫布　91.4×127cm　華盛頓柯克蘭畫廊藏

優美的畫面，連天上的雲彩都在隨浪飛舞，這是霍伯名畫之一，畫中幾何圖形表現精妙，兩個三角形交叉。九月中，霍伯離開鱈魚岬，因為他將擔任「卡內基學院」國際畫展的評審，於是他在紐約與另外幾位藝術家一起搭乘夜車到匹茨堡。

　　紐約名劇作家查理士及其名演員的太太海倫希望霍伯能為她們的家創作一幅畫，霍伯夫婦花了四個鐘頭去主人家研究怎麼個畫法，妮葳遜覺得這不是一件容易的工作，因為房子結構相當複雜。如何把它簡化呢？霍伯發現屋內沒有光線，空氣流通並非很好，似乎無從下筆，真想放棄。過去他所畫的住家都是自己選的，取景角度上毫無顧慮，這一次可不同，無形中增加了工作的壓力。畫家為了這幅畫，多次去到現場素描、畫草圖、描繪細部，總算有了像樣

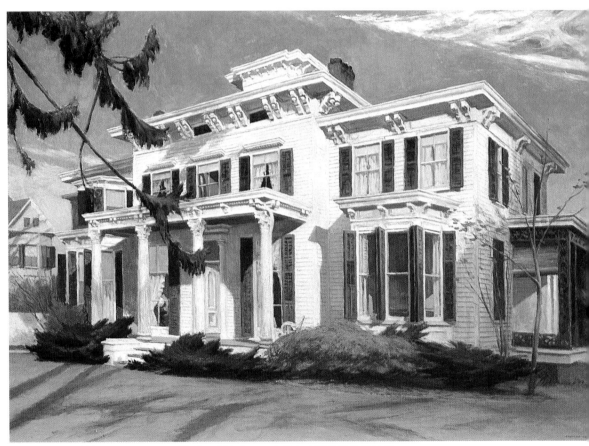

華廈　1939年　油彩畫布　73.7 × 101.6cm　麻省史密斯學院美術館藏

的構圖，再在顏色上細加考量後才開始上油彩。十二月初，畫廊主
人來訪時，畫已成形，覺得非常特殊。等客人走後，霍伯再去現場
作最後的檢視。妮葳遜說：「你的畫看起來好過他的房子。」為了
畫這幅畫，霍伯常常清晨五點起早趕工，直到接近完工。海倫打電
話來，希望把她女兒和法國獅子狗畫進去，而霍伯的畫中是沒有
任何人物的。

　　十二月廿一日此畫大功告成，霍伯把畫送交畫廊，取名為〈華
廈〉。查理士特別打電話來感謝霍伯。畫廊向訂購者要求付給畫家
二五○○美元的代價，他知道霍伯不好意思開口，不過看過畫的
人，都認為這個價錢非常值得。

第二次世界大戰爆發

　　一九三九年九月三日德國與英法交戰，紐約增加了不少新難民。霍伯夫婦將水彩畫捐出拍賣，得款幫助因戰爭而需要協助的民間組織。這時歐洲不少的藝術家前來美國避難。

　　次年初，霍伯有了新構想，夜晚畫下了盤旋腦中多日的想像。這是辦公室的內景。畫中有身材很好的女郎穿著短窄裙，露出修長的雙腿，一面打開櫃子，一面回頭瞧著像是老板的中年男人，男人似乎毫不領情的在專心閱讀資料。妮葳遜穿著緊身的套頭洋裝扮演這個模特兒，稱幸她的腿部線條還能合乎這個角色的要求。

　　底稿的炭畫素描與完成後的油畫不大相同。最大的差異是草稿原來來自窗外的太陽光，油畫改為桌燈，而桌燈光源範圍所及正籠罩畫中的兩位主角。底稿中的牆上有畫框，油畫變成了白牆。最重要的是，底稿中的女性是畫背面或頭微轉。可是在完成的油畫中女郎變成了側面角度，更表現了女主角玲瓏的身段，可見霍伯作畫非常仔細，推敲再三才正式定稿。

　　新油畫最後的定名為〈夜晚的辦公室〉。霍伯說每次坐夜車從

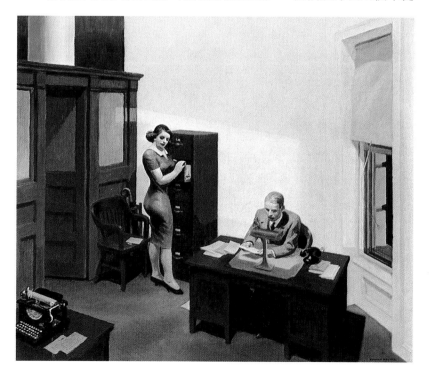

夜晚的辦公室　1940年
油彩畫布
56 × 63.5cm
明尼蘇達沃克藝術
中心藏

蓋茨堡的輕型砲列　1940 年　油彩畫布　堪薩斯尼爾遜美術館藏

　　車窗望外觀察，都會看到類似的情景，所以有了把它畫下來的念
頭。不久之後，此畫由明尼亞波利斯的沃克藝術中心購存。

　　四月中，霍伯在翻看「內戰圖片」時興起了再畫蓋茨堡的念
頭。一九三四年的那幅軍事題材，士兵們坐在路邊草坪上打瞌睡，
再畫時決定改為動態的畫面，一隊騎馬的砲兵向前行進，左面是有
一排長長的白圍籬，右面是白色的農莊。人物與馬匹全是背面。畫
家每天清晨開始畫，一直到黃昏才休息。油畫在廿九日完成，五月
六日做了最後的修整後，將這幅〈蓋茨堡的輕型砲列〉送到畫廊，
這是霍伯第二幅描繪軍事題材的畫，也是最後一次。此時，歐洲戰
場傳來的消息，雙方激烈爭鬥。霍伯慶幸自己還能繼續作畫，總比
逃難好。一天，當鱈魚岬雜貨店的收音機傳來巴黎淪陷的消息，店

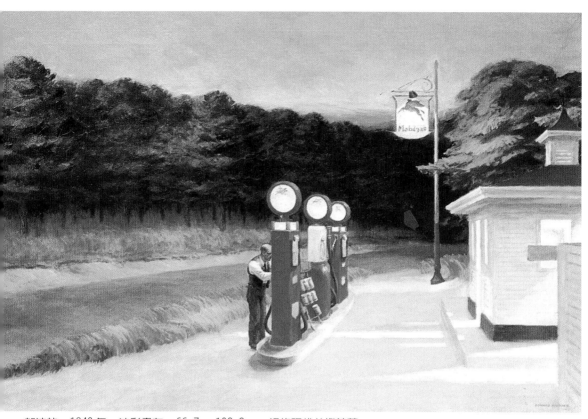

加油站　1940 年　油彩畫布　66.7 × 102.2cm　紐約現代美術館藏

裡所有的人都很惋惜，妮葳遜聽後眼淚奪眶而出。

　　九月初，霍伯開始畫〈加油站〉。自從畫家有了車子，每次由紐約到杜魯羅，路上不停要開六小時車程，剛好汽油耗盡，去加油的地方當然是以住家附近的居多，畫家因此便與老板傑米熟識起來，〈加油站〉之作以此為依據，可是畫好後的成品，大有區別，房舍結構全然不同，加油的機器由兩個增為三個，只有豎立的招牌沒變。霍伯畫中表現的環境氣氛冷清，畫中只有一名工作人員，畫景跟原來實際加油站上人來人往的熱鬧情況，有天壤之別。

　　秋天，惠特尼美術館舉辦「當代美國繪畫年展」。霍伯的〈加油站〉在開幕典禮中備受重視，此時，許多旅歐的美國藝術家因戰爭都回國了，霍伯在會場也遇到多位歐洲到美國避難的畫家。雖然戰事吃緊，霍伯仍然賣掉了四幅油畫。

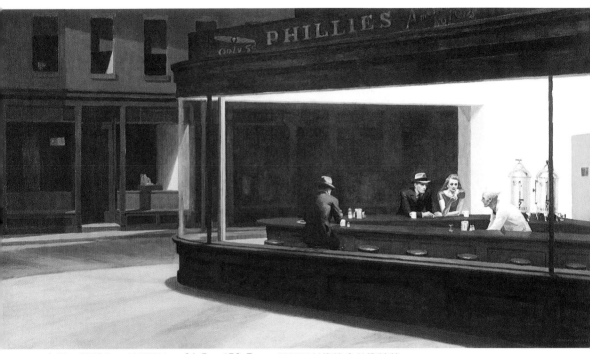

夜鷹　1942年　油彩畫布　84.5×152.7cm　芝加哥美術協會美術館藏

孤獨的代表作〈夜鷹〉

　　配合時勢與慶祝新年，畫廊舉辦了一九○七至一九一四年霍伯早期繪畫的展覽，展出的十一幅作品全部是霍伯在法國落筆之作。《時代雜誌》介紹巴黎為這位美國畫家成長、懷念的地方。卅年前這批畫根本沒人眷顧，現在至少有六家報紙競相討論藝術家霍伯的法國時期畫作。

　　霍伯的創作一直不曾停歇，這回畫家丈夫請太太再當模特兒，要求的是全裸鏡頭，碰到寒冬季節，暖氣從煤爐散出，妮葳遜祇好盡量靠近爐子，一時不查還被燙到。這位始終如一的模特兒，雖已是五十多歲的年齡，身材還不顯老。霍伯以藍筆畫人物的造形，又畫一次腳與大腿的細節。妮葳遜擺了多次姿勢，主要提供畫家走路姿勢的正確描繪。巧的是，作畫期間正好是妮葳遜的生日。這幅〈少女秀〉最後完成後，送往畫廊出售。

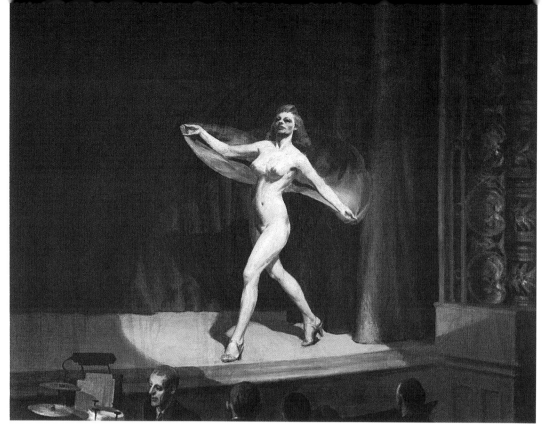

少女秀　1941年　油彩畫布　81.3×96.5cm　私人收藏

　　五月，霍伯有了遠西之行，從紐約一直到加州，沿著太平洋岸
北上，然後回轉，到家已是七月廿二日，正是霍伯五十九歲的生
日。這次來回共旅行了一萬哩路程，六十天與車為伍。不久又上路
去鱈魚岬的杜魯羅，如果沒有硬朗的身子，這種奔波那能撐得住。

　　儘管霍伯去了那麼多地方，走了那麼遠的路，花了兩個月的時
間，總共才畫了四小幅水彩畫，只有兩幅是自己滿意的。似乎霍伯
繪畫生涯的泉源是在新英格蘭、是在鱈魚岬、是在杜魯羅、是在那
山坡上的畫室裡。

　　回程走六號公路，向東到了另一個小鎮伊斯頓，一路上霍伯是
畫畫停停，鉛筆的素描作品累積了不少。到了油畫完成時，只選取
了其中一景，就取名〈伊斯頓的6號路〉，畫中一片安祥寧靜，草
與樹呈現了秋色，構圖簡潔而優美，保持霍伯一貫的水準。

圖見126頁

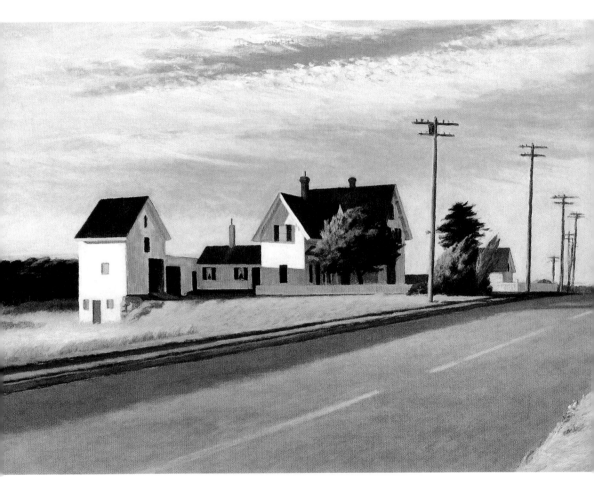

伊斯頓的6號路　1941年　油彩畫布　68.6×96.5cm　印第安納史沃貝畫廊

　　一九四一年十二月七日，日本偷襲珍珠港，不只全球震驚，也使得美國老百姓開始相信希特勒所說的，要摧毀紐約和華盛頓，不是謊言。這時霍伯已經六十歲，戰場不要老人，不用當兵，他是以藝術報國，一樣辛勤地從事他的繪畫工作。

　　霍伯夫婦兩人常去一家便宜的咖啡店用餐，順便快速描繪店裡的顧客，有一次他畫了坐在櫃台的一對夫婦。回家後，霍伯醞釀出另一幅油畫，之後他用了整整一個半月的時間在籌畫、用色、定稿。畫中有四位人物，女姓由妮葳遜當模特兒，兩個穿西裝戴帽的男人，霍伯是自己畫自己，好在一個是正面，一個是背影。服務生

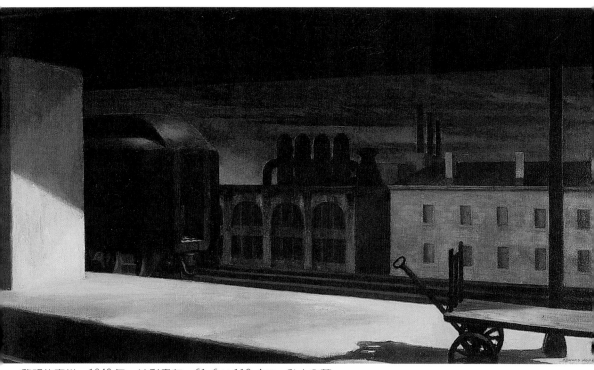

黎明的賓州　1942年　油彩畫布　61.6×112.4cm　私人收藏

一面工作，一面盯著單獨的男客。霍伯想畫的不是用餐的情況，而
把重點放在「大城市中的孤獨」，尤其是表現出那種夜間的淒涼。
唯一的咖啡店尚未打烊，街上已無行人，透過巨形的玻璃窗，把店
裡的擺設與狀況毫無遮掩地全部呈現。當油畫完成，畫名未定，最
後選用〈夜鷹〉為題。這張畫夠好，取名更妙，巧妙地配合竟成了
霍伯的代表作之一。細觀此畫，不要忽視街道與馬路在畫中的重要
性。同年的另一幅油畫〈黎明的賓州〉，整個畫面橫式構圖，右下
方的手推車與左邊的直牆相互呼應，在橫式的線條中取得了變化，
整個畫面也生動起來。

　　五月中，芝加哥藝術學院購買了〈夜鷹〉一作。到了秋天，該
學院為了推崇霍伯的藝術成就頒予獎賞的榮耀。同時在紐約大都會
博物館的秋季畫展中，他的〈加油站〉作品和水彩畫都得到好評。
戰爭的年頭還能賣畫，真是難能可貴。

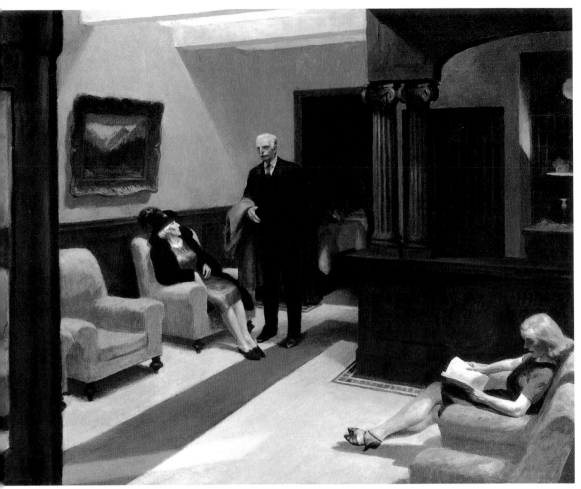

旅館的走道　1943年　油彩畫布　82×103.5cm　印第安納波里斯美術館藏

墨西哥之旅心情愉快

　　一九四三年初，霍伯的新油畫送到了畫廊。妮葳遜在新作中充當了兩個角色，一位是穿著毛皮大衣的女士，坐在沙發上和男士在談話。另一位金髮短裙的女士，坐在沙發上看書，兩個人是面對面，卻不對望，服飾都很時髦，女鞋尤其著重符合年齡。

　　霍伯為了畫〈旅館的走道〉先後安排了各種不同的組合，至少畫有十張以上的素描，男女位置亦曾互換，最後定稿，一對交談的夫婦在左邊，單獨的女士在右邊。不同的光源與室內的結構，使得

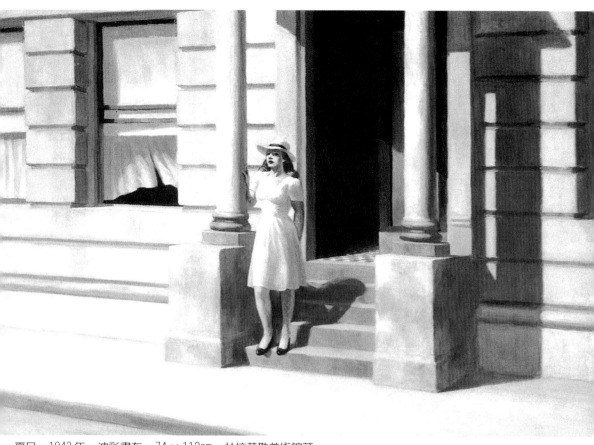

夏日　1943年　油彩畫布　74×112cm　杜拉華勒美術館藏

光線在不同色澤與不同位置，顯示了頗具戲劇化的舞台效果。

　　三月初，霍伯去首都華盛頓的美術館，受邀為「十九屆現代美國油畫展」的六位評審之一。一九三九年的油畫〈巨浪〉在現場展出後，即為美術館購藏。五月中，霍伯又完成了〈夏日〉，美麗的女郎身著短袖薄紗洋裝，黑色的高跟鞋，頭戴圓形草帽，金褐色長髮披肩，站在公寓門口的台階上。從斜陽角度判定此畫並非描繪正午，整個畫面色澤淺淡。霍伯畫了好幾種底稿，最後才選定此圖背景的結構。

　　夏季來臨，按照往例多往東北行，但受心裡的因素影響，覺得北行會更接近戰爭，因而霍伯決定坐火車到西南的墨西哥。這次的

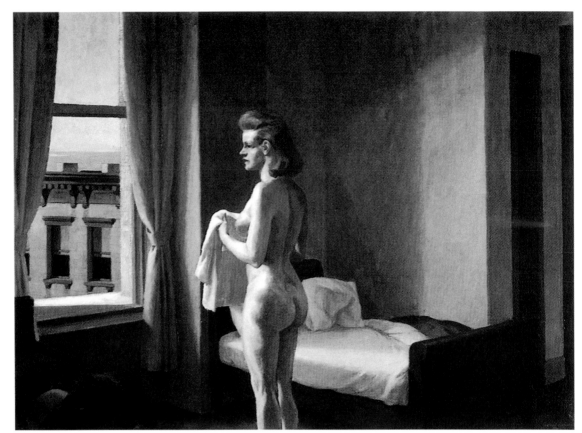

城市的早晨　油彩畫布　111.8 × 152.4cm　麻省威廉學院美術館藏

墨西哥旅程，霍伯夫婦住在最昂貴的國際連鎖大飯店，妮葳遜心情
輕鬆，對她而言這是真正的度假；然而霍伯卻不這麼想，人在旅
行，眼睛卻是四處搜索可以入畫的題材與對象。

　　年底畫廊展出了霍伯十張西南之行的水彩畫作。第二年的春天
霍伯完成了〈城市的早晨〉，畫中的裸女面向窗外的城市，霍伯誇
讚妮葳遜的臀部線條優美，因而在畫中也就特別顯眼。同年的另一
新件〈獨居〉，卻是呈現寂寞與孤僻。另外，〈城市裡的堂皇建築〉
是在紐約的畫室裡完成的，也是霍伯經常去曼哈頓西邊的公園散步
的收穫，就在附近有一棟莊嚴的建築物，相當引人注目，尤其是突
出的陽台配合著高窗，雖有厚簾半掩，仍然可見內部陳設的女性全
身銅塑。

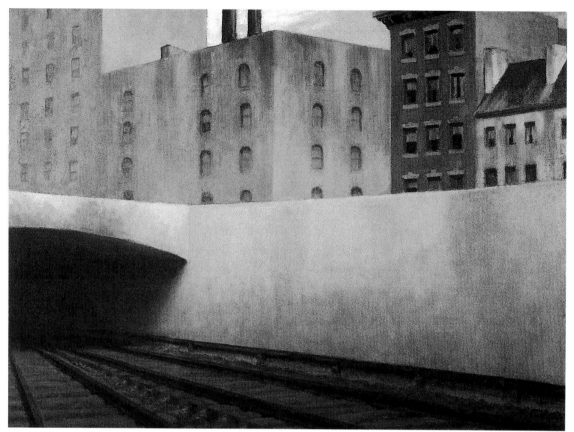

接近城市　1946年　油彩畫布　68.6×91.4cm　華盛頓菲力蒲收藏館

　　二次大戰結束，德國終於投降，全美歡呼。歐戰雖停，肉類與
雞蛋仍是缺乏，汽油還是要配售。八月十五日，從收音機又傳來與
日本戰爭結束的好消息，整個晚上，霍伯與大家聚集在杜魯羅的中
心慶祝勝利。跟著傳來的好消息是〈旅館的走道〉一作贏得了「洛
根學院」的金牌獎，同時也得到芝加哥藝術學院年展的五百美元獎
金。《時代雜誌》刊登了這件盛事；《藝術文摘》與《藝術新聞》也
紛紛重印這幅畫。

與紐約大學抗爭

　　一九四六年三月初〈接近城市〉完成。霍伯喜歡旅行，對坐火

電影院　1946年　水彩畫紙　52.8×72.6cm　紐約惠特尼美術館藏

車尤感興趣，在接近城市的時候，火車就轉入地下，在正要入洞的剎那，也就是快要到達目的地了，感覺真好，這幅畫就是描繪這種場景。

　　由於第一次墨西哥之旅相當成功，自己開車也相當地方便。所以霍伯再次在五月七日造訪墨西哥，當地熱浪襲人，旅館開放了樓頂，畫家在下午五點以後都在屋頂畫水彩，由於居高臨下，視野較廣，四周景色盡入眼簾，霍伯畫了〈電影院〉和〈山城的屋頂〉。七月初打道回府，經過懷俄明州，在路邊休息，妮葳遜在車內畫窗外路景。霍伯就在後座完成了〈妮葳遜在懷俄明〉的水彩畫。

　　霍伯夫婦一路車行直奔鱈魚岬，到島的最尖頂去拜訪過去的老朋友，霍伯更是趁機畫了不少素描，最後出現了一幅寂靜的畫面，單獨的房子、平靜的田野、沒有鳥聲，這就是〈十月的鱈魚岬〉。圖見 134 頁

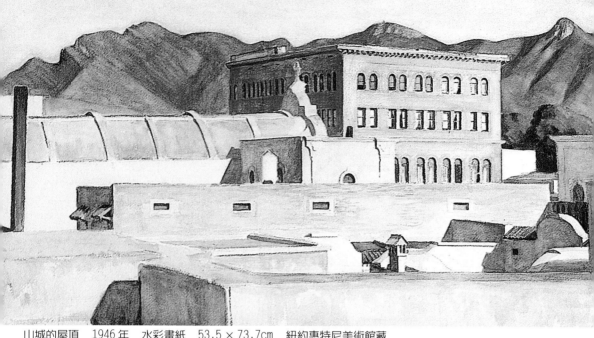

山城的屋頂　1946年　水彩畫紙　53.5×73.7cm　紐約惠特尼美術館藏
妮威遜在懷俄明　1946年　水彩畫紙　35.3×50.8cm　紐約惠特尼美術館藏

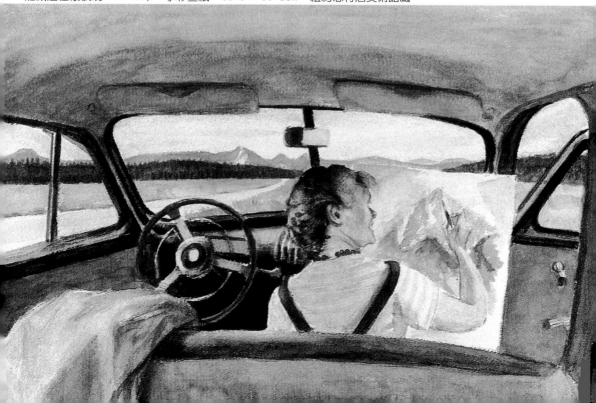

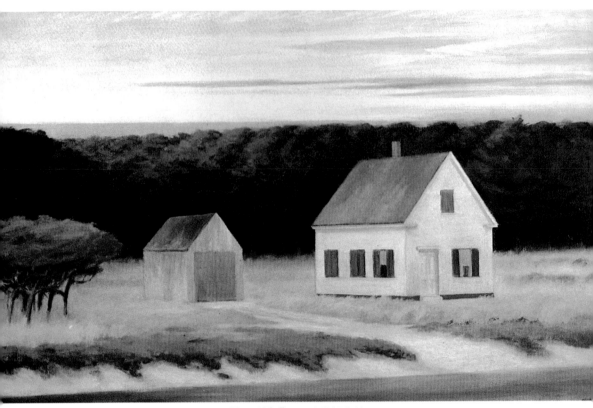

十月的鱈魚岬　1946 年　油彩畫布　66 × 106.7cm　李佛頓收藏

　　霍伯夫婦從外地回家，發生一件憂慮的事。紐約大學從屋主那
買下了他住的整棟大樓，不但增加房租，同時到期也不再續約。霍
伯非常頹喪，覺得屋主待人太殘酷，大學本是教育機構，應該支持
藝術，於是他從此展開了與紐約大學的長期爭鬥。這棟大樓具有歷
史性，過去許多美國有名的藝術家都住在這裡，其他藝術家陸續加
入陣容，與大學對抗。

　　霍伯一九四七年之作〈賓州的煤城〉予人相當深刻的印象。禿
髮的男人手持耙子在清理草地，黃褐色的木板屋在午後的太陽下閃
閃發亮；屋前的裝飾花草，打破了單調的房子結構。而他同年的作
品〈夏日的夜晚〉，描繪一對約會的青年男女，同樣的，兩人的眼
光並不接觸，保持一種凝結的張力，場景好像是在住家的門口，走
廊的良好光線，使得四周顯得更黑，襯出主題的明顯。

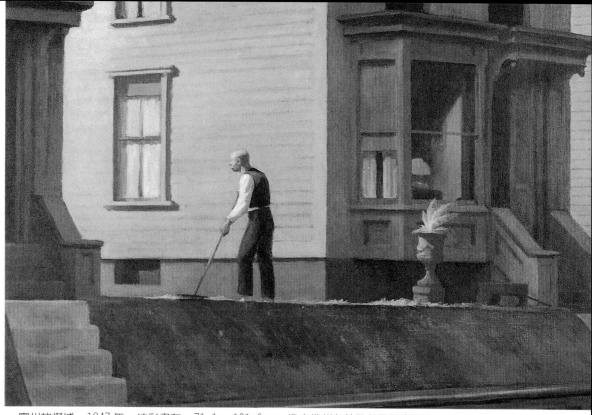

賓州的煤城　　1947 年　　油彩畫布　　71.1 × 101.6cm　　俄亥俄州布特勒美國藝術協會藏
夏日的夜晚　　1947 年　　油彩畫布　　76.2 × 106.7cm　　基尼夫婦收藏

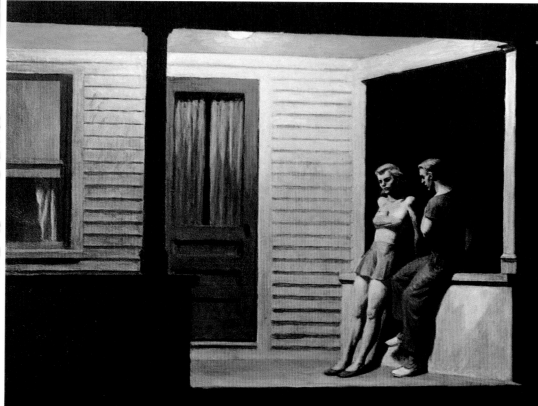

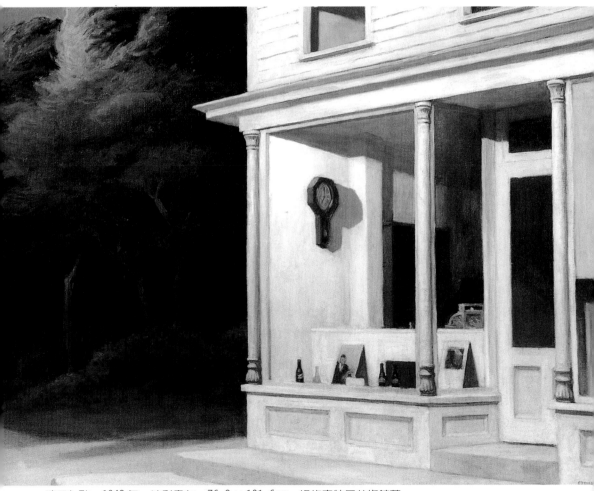

清晨七點　1948年　油彩畫布　76.2×101.6cm　紐約惠特尼美術館藏

　　一九四八年二月八日霍伯進了紐約醫院，要做前列腺的手術。
出院後暫住旅館，爲了避免回家爬七十四級的樓梯。夏天七月中
旬，夫婦兩人依然前往鱈魚岬，同時參加了當地在郵局舉辦的小型
畫展。想不到那年的九月冷得特別早，只好坐在車裡畫，因爲霍伯
嫌外面冷風刺骨，或許是動過手術後的身體經不住風寒，便在廚房
與臥室畫起風景，但光線根本不對勁。〈清晨七點〉一作是他準備
要參加惠特尼美術館年展的作品，畫中樹林裡交錯的樹幹，與垂直
整齊的雜貨店柱列相對照，光線是他慣用的一明一暗，造成安靜的

氣氛中騷動的畫內動感，掛在牆上的時鐘已走到七點，在在顯示出畫面看不到的另一種動與靜。

十月份，霍伯與妮葳遜仍然待在鱈魚岬，天氣似乎越來越壞。他們看電影，讀莎士比亞的劇本，不幸又參加朋友葬禮。想不到在十月二十二日深夜四點半，霍伯心跳不正常，趕緊送到醫院，好在狀況不久後好轉。

受頒榮譽博士學位

一九四九年初，妮葳遜再度充當模特兒，這一次霍伯是畫一位時髦的女性售貨員與老闆交談的情景。女郎挺直的身材、高聳的髮型、V領的洋裝，毫無畏懼的站在兩位男同事之間討論。這幅〈晚間的協商〉表現了強烈的戲劇性光源，可能出自於電影的靈感，光線竟然來自窗外的街道，這樣的業務商討是霍伯夜間步行百老匯大道時瞧見的。可笑的是，當買主將〈晚間的協商〉帶走後，不久又送了回來，原來是買主的妻子不喜歡畫中的內容，認為像政治性質

晚間的協商　1949年
油彩畫布
70.6 × 101.6cm
堪薩斯威奇達
美術館藏

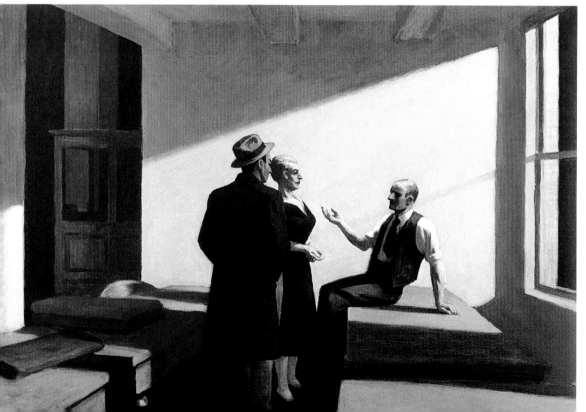

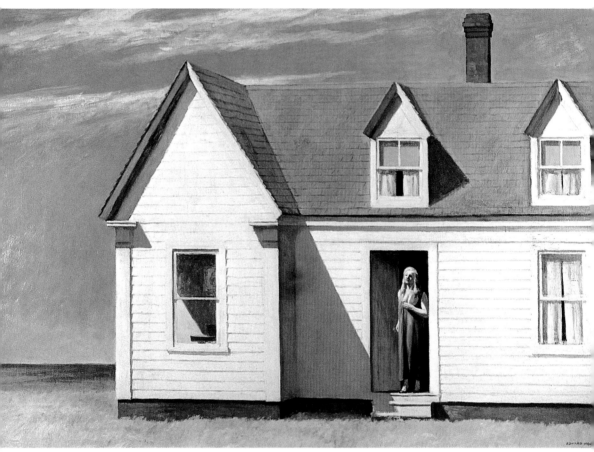

正午 · 1949 年　油彩畫布　71.1 × 101.6cm　俄亥俄杜登藝術協會藏

的聚會，不願收藏，這正是受到當時冷戰的過度反應。

　　正於此時，醫生告訴霍伯，他尿道的壁緣留有碎片必須消除，並通知準備開刀，於是，霍伯再住進紐約醫院，由於是小手術，當日可以回家。不過病痛造成的情緒不穩，時好時壞，只有找到了畫題而專心工作時，才是霍伯最平靜的時刻。九月底，他埋首新作，十月已見成品，這就是〈正午〉。〈正午〉描繪大熱天裡，一位站在門口的女士，外面披著一件無袖開口的長衫，裡面是什麼也沒穿，可能是站在門口透氣乘涼或等人？小巧的房子畫得真漂亮，來自左邊的光線，照得小屋透亮。

　　十二月中旬，霍伯送了〈城市中的夏天〉一作到畫廊去賣。似

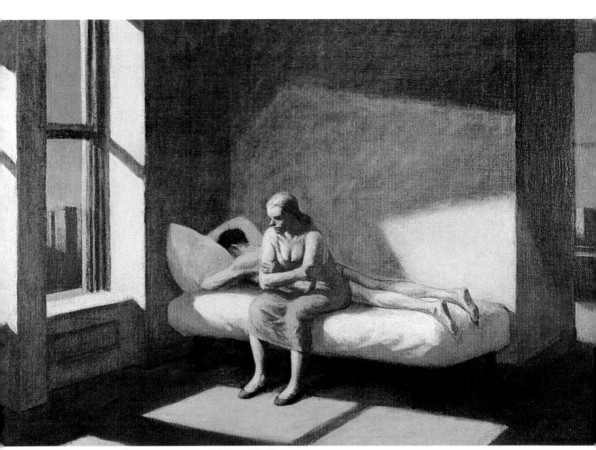

城市中的夏天　1949年　油彩畫布　50.8×76.2cm　紐約私人收藏

乎是描繪了當時他自己的部分生活，呆坐床邊的女性有點憤怒的樣
子，光身的男伴把頭埋在枕頭裡，屋裡非常簡陋，窗外的高樓都已
見頂。

　　一九五〇年二月九日，霍伯的回顧展在「惠特尼博物館」揭
幕。這是紐約主要博物館的個展，《時代雜誌》為此作了特別的報
導，還有現場的訪問。在閉幕時參觀霍伯畫展的人數已超過二萬五
千人。美國《藝術新聞》雜誌，推崇霍伯的藝術已經具備了第一流
畫家的典範。《紐約客》雜誌下了這樣的結論：「霍伯最了不起的
是將非常簡單的主題繪得變成像是魔術神奇一般」。《新聞週刊》除
了介紹霍伯的成就外，也沒忘記給予妮葳遜相當正面的評價，她的

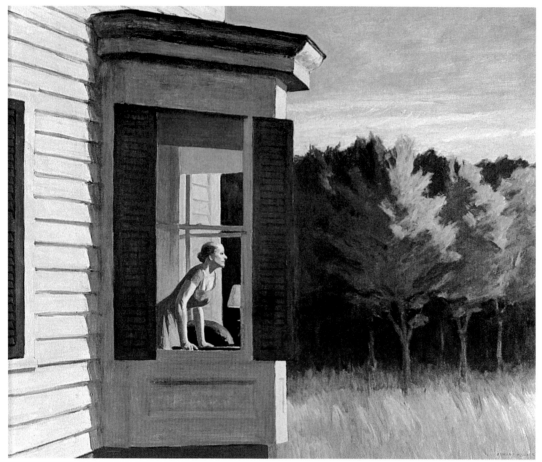

鱈魚岬的早晨 1950 年　油彩畫布　86.4×101.6cm　紐約莎拉魯比基金會藏

的建議與充當模特兒的配合，都是有助於霍伯繪畫的成功。

　　「霍伯回顧展」由紐約移師到波士頓美術館繼續展出。霍伯參加了開幕典禮，並邀請了許多住在杜魯羅的朋友參加。《生活雜誌》同時刊登了霍伯早期的照片、介紹他的生平。此時他的畫價已經漲到五千美元一張。更多的榮譽等著頒給霍伯，五月十三日芝加哥藝術協會邀請霍伯接受榮譽博士學位，六月夫婦兩人坐火車到芝加哥，同時去了「底特律藝術學院」，這是畫家回顧展的終點站。

　　霍伯每回到鱈魚岬的夏日畫室，總要經過好幾個鎮才會到，他在八月路過歐林鎮時畫了張素描，過幾日又再去畫了天空，月底〈歐林鎮一角〉便宣告完成了，畫裡空無一人的道路非常乾淨，樹林

為遠景。

　　十月中完成的〈鱈魚岬的早晨〉是屬於一系列描繪鱈魚岬不同時刻景色的一幅，霍伯對此作相當滿意，覺得比〈正午〉要好。畫中光線透入夏日清晨的室內，人物身上低胸的短袖洋裝，由於是紅色，顯得更耀眼。人物姿態像是在瞭望室外，期盼另一天的到來，又好像是在等待什麼？樹林是霍伯畫中常見的舞台背景，都是一叢叢的，連田野的黃草都是那麼眼熟。

《真實雜誌》創刊號

交響樂廳的第一排
1951 年
78.7 × 101.6cm
華盛頓赫希宏
美術館藏

　　一九五一年一月末，霍伯構思新畫面，完成了〈交響樂廳的第一排〉。靈感來自朋友請霍伯夫婦欣賞音樂會，買了最貴的第一排位子，令霍伯印象深刻。四天後草稿完成，接著以炭筆描繪人物，

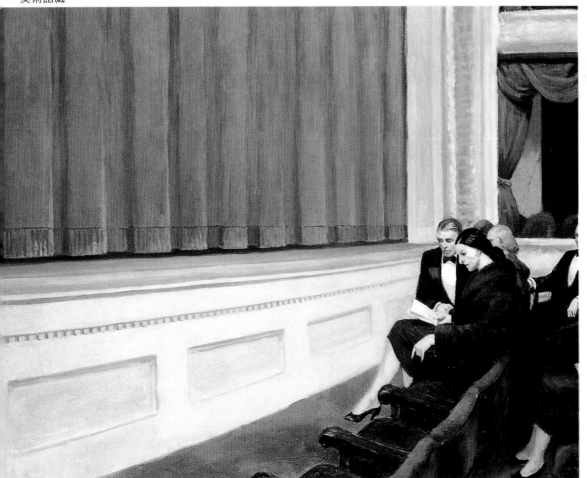

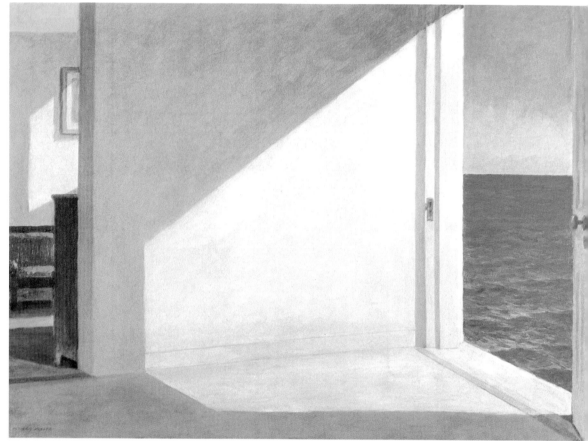

靠海的房間　1951年　73.6×101.6cm　耶魯大學畫廊藏

最後畫面中雖有六位觀眾，但都點到為止，主角仍是這對夫婦，兩人都著正式禮服參加音樂會，等待音樂會開始。

　　一九五二年妮葳遜已經六十九歲，但霍伯所有畫中的女性模特兒仍是以她為主，好在霍伯畫中少有少女出現，她是相當稱職的妻子兼模特兒。霍伯喜歡陽光，並且是大太陽，他把杜魯羅〈靠海的房間〉的光線又帶到紐約華盛頓廣場的臥室〈朝陽〉。他覺得陽光就是生命，並且對它的重視遠過於以往。

　　在不少老朋友過世後，霍伯不再固執待在家裡，開始儘量與年輕一輩的畫家相聚。一次集會中共有十五位藝術家參與，他們要用群眾力量去傳揚心聲，並準備出版《真實》雜誌，一本表達藝術家意見的刊物。

　　霍伯比往日稍晚抵達夏日畫室，因為霍伯的畫商要安排廿件作

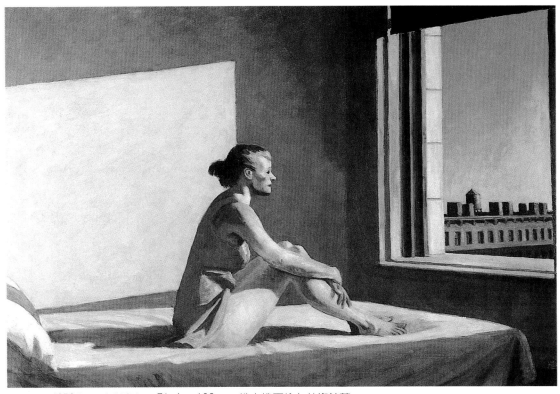

朝陽 1952年 油彩畫布 71.4 × 102cm 俄亥俄哥倫布美術館藏
南卡羅萊納的早晨 1955年 油彩畫布 76.2 × 101.6cm 紐約惠特尼美術館藏

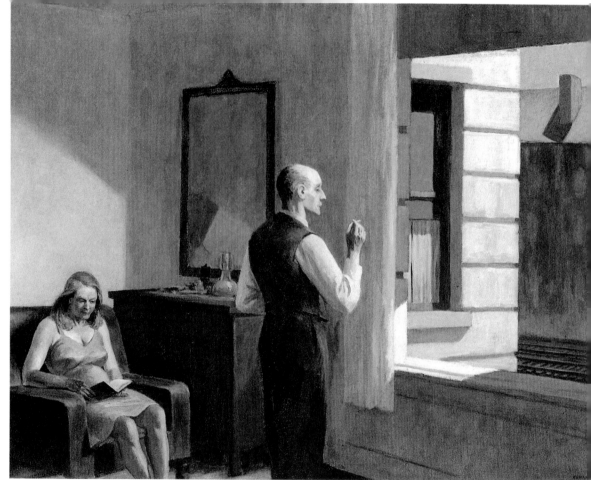

火車道旁的旅館　1952年　油彩畫布　78.7×101.6cm　華盛頓赫希宏美術館藏

品寄往威尼斯，準備參展。九月廿日夫婦兩人第一次坐飛機由鱈魚岬機場，前往紐約「大都會博物館」為水彩畫作評審。然後再坐飛機回來。雖然飛行平穩如乘火車，霍伯仍有畏懼，而妮葳遜卻快樂得有如天使。

〈火車道旁的旅館〉是鐵道、房間與夫婦的另一種組合，畫裡人物都邁入了老年。另一幅〈看海的人〉也很有趣，男女泳裝打扮的人們坐在屋邊曬太陽，各自看各自的海，很像是同一對夫婦。

一九五三年三月初，霍伯參加了藝術家的抗議團體，主要是抗議紐約的博物館舉辦越來越多的抽象畫展覽。四月中旬，《真實雜

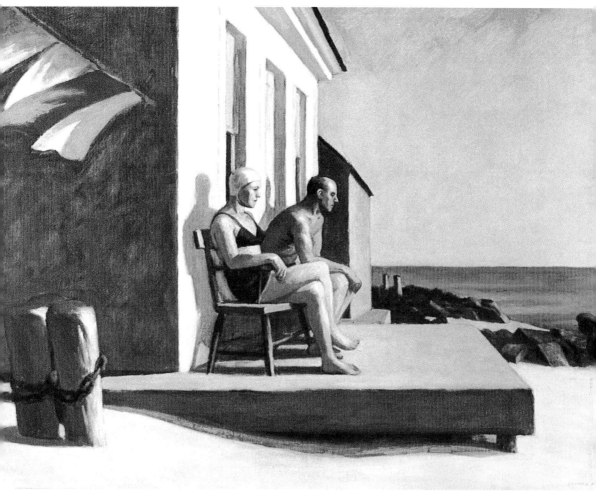

看海的人　1952年　油彩畫布　76.2×101.6cm　私人收藏

《誌》的創刊號問世，霍伯是兩位主編之一。他的聲明是「偉大的藝術就是藝術家將內在的生活表露出來，而這種內在生活也就是現實世界中，個人觀察的結果。」

　　一九五三年年中羅傑斯大學頒贈榮譽博士給霍伯，畫家從紐約坐火車前往領獎，在校長家午餐的同時，霍伯被介紹給全體教職員，並發表簡短的答謝詞。接著那個禮拜，他又坐火車到愛荷華州，爲藝術學院作評審，雖然年老，霍伯的活動力仍然旺盛。

　　七月，霍伯一如往常到鱈魚岬的畫室，在兩個月的努力之後又有新作，卻不巧得知代理畫作的畫廊老闆法朗克中風躺在醫院。霍

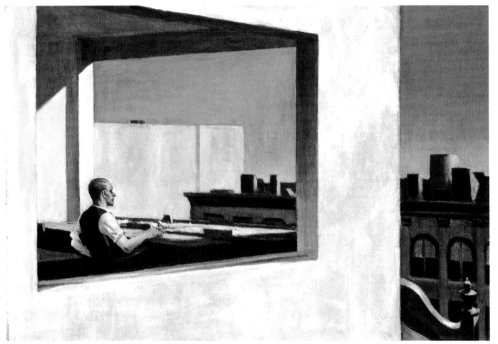

小城的辦公室　1953年　油彩畫布　71.1×101.6cm　紐約大都會美術館藏

伯開了四小時的車去看這位生意上的伙伴，病人已無法張口講話
（霍伯只有這麼一位代理畫商）。

　　霍伯比往常早一個月回紐約。十月十四日正是惠特尼博物館
「當代美國繪畫年展」的開幕。廿八日他將新作〈小城的辦公室〉送
到畫廊。這個畫中辦公室有著很大的窗戶，畫面只顯露辦公室一
角，辦公室裡只有一位中年男士面向窗外，桌上的擺設倒不像是在
辦公，整個畫面內可以發現不少的幾何圖形。

　　現代藝術博物館在歐洲舉辦了「十二位現代美國畫家與雕刻家」
藝展。有名的藝評家詹卡素稱讚：只有霍伯才是真正的美國藝術
家，其他畫家的作品根本看不出一點美國味。

　　紐約「大都會美術館」新擴充的美國部門畫廊於十二月揭幕
後，博物館購買了霍伯〈小城的辦公室〉作品懸掛於大廳。

　　一九五五年，全國文學與藝術學院宣布了金牌獎得主是畫家霍
伯，這是自一九五○年以來，第一個畫家得到這項最高榮譽。該名
獎項自從一九○九年創辦以來，只有六位畫家得此殊榮。此時的霍

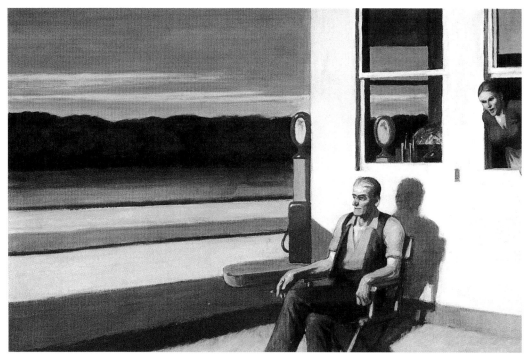

四線道　1956年　油彩畫布　70 × 105.4cm　私人收藏

伯已是美國繪畫的標竿，也成爲當今美國畫壇最有貢獻的藝術家。

《時代雜誌》的封面故事

　　由於原來的代理畫商中風住進醫院，霍伯找到了新畫商約翰，約翰有非常好的推銷能力，竟然賣出了很多過去出售不掉的作品，當然另一原因是因爲，這時候的霍伯身份已非昔日能比。

　　一九五六年七月廿二日，霍伯收到了最好的生日禮物，漢丁頓哈特幅基金會選他爲年度得獎人，頒發獎金一千美元，同時邀請霍伯夫婦到加州訪問六個月。接著《時代周刊》也安排爲霍伯拍照，做爲雜誌封面之用，並且進行專訪。《藝術新聞》也派專人拍攝霍伯的記錄短片。

　　活到老畫到老，霍伯又在構思加油站的題材，這一次想表現的並不是加油站。雖然標題是〈四線道〉，強調的卻是畫中的這對夫妻，男的已過中年，坐在椅子上抽雪茄，享受著片刻的寧靜，可是

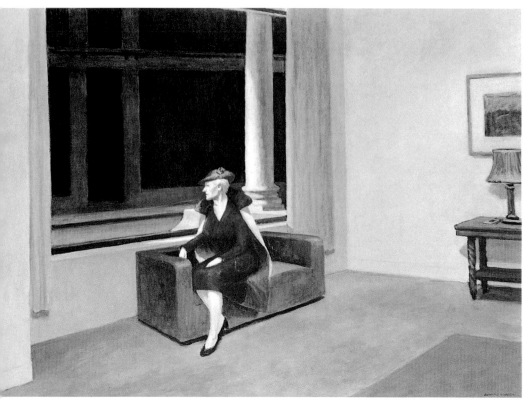

旅館窗戶　1956年　油彩畫布　101.6×140cm　瑞士泰森收藏

室內的女主人卻探頭出來開腔。據妮葳遜說法，霍伯把女性的臉孔
畫得兇巴巴的，好像正暗示著她自己。畫面的路上沒車，遠處森林
微暗，像是夜晚將臨，看他的神態，不管女的怎麼嘮叨，男的好像
也沒聽見，此畫帶了點卡通畫的幽默。

　　霍伯此時已是七十四歲的老人，他駕著車於十二月抵達太平洋
彼岸，夫婦兩人住在招待所，三餐有人照顧，而此時紐約正好傳來
好消息，霍伯〈四線道〉一作賣了六千美元。

　　同月《時代周刊》封面故事以霍伯為題，簡述霍伯一生歷史及
其成功經歷，並推崇他是美國傳統寫實派的畫家，也成功地為美國
的寫實主義開闢了全新的篇章，這是過去從未有過的盛讚。

　　年底出現的新畫〈旅館窗戶〉，畫面令人百思不得其解，服裝
整齊的女士望向窗外，她在等誰？（2000年5月佛羅里達州的避寒
地──棕櫚海灘的一家畫廊以一千二百萬美元拍賣價售出此畫。）

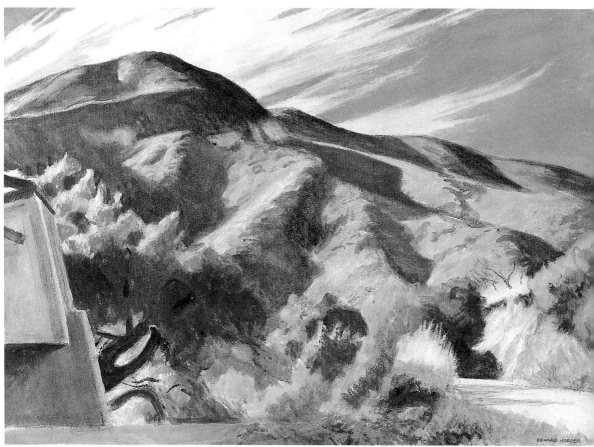

加州的丘嶺　1957年　水彩畫紙　54.6×74.3cm

一趟加州之行，霍伯夫婦兩人各有所得，妮葳遜免除準備三餐的麻煩，得以盡情地遊歷。霍伯卻無法找到想畫的題材，只好以閱讀來打發時間。到了四月底，他完成了一張水彩畫〈加州的丘嶺〉，此畫馬路安排在右邊，左邊的建築物是一座現代的攝影場。

圖見150頁這幅畫一直等到夏天，畫家才在鱈魚岬將它完成。倒是〈西部的汽車旅館〉一作於二月底便在加州完成，以攝影師的角度描繪，另有韻味。霍伯一心想要快點返回鱈魚岬，但因為需要再做一次前列腺的手術，霍伯回到了紐約，原本已經夠瘦的身材又掉了十五磅體重，而這一次恢復得特別慢。

一九五八年一月十二日，醫生為霍伯安排了另一次手術。離開醫院後，霍伯趕緊在過去的許多舊作品與水彩畫中簽字。因為醫生

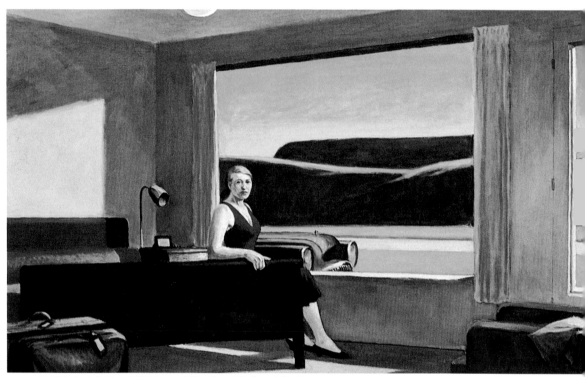

西部的汽車旅館　1957年　油彩畫布　76.8×127.5cm　耶魯大學畫廊藏

餐廳裡的陽光　1958年　油彩畫布　102.2×cm153　耶魯大學畫廊藏

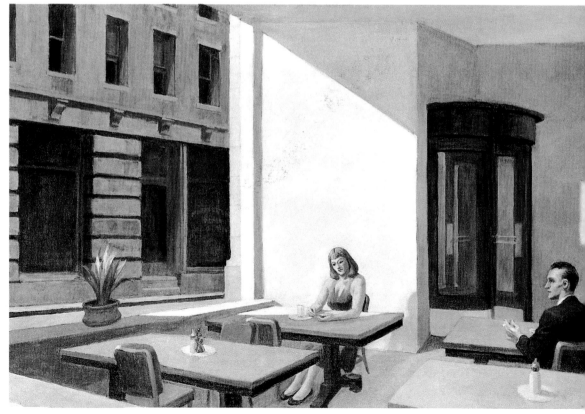

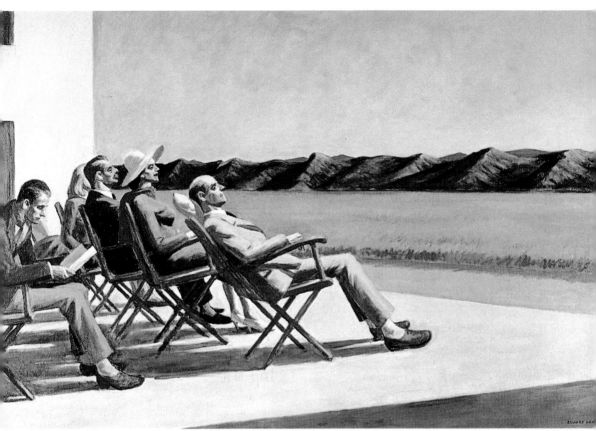

人們在太陽下　1960 年　油彩畫布　101.6×152.4cm　史密生協會國家藝術收藏館藏

同意以繪畫交換帳單。一月廿三日他返回家中，多半時間都用來看書。也能慢慢地以拐杖支撐著步行。

　　秋天，〈餐廳裡的陽光〉賣出高價九千美元，這也是霍伯自認滿意的油畫，此畫的人物安排、顏色對比、空間利用，一切都是那麼地自然而協調，不像有些他的畫充滿著幻想與神祕。

鱈魚岬的山頂

　　當遇到下雨天，光線太暗不適合作畫之時，霍伯就會去看電影。二月份雖是寒冬，他的〈人們在太陽下〉適時推出，描繪五個人在戶外曬太陽，三男二女，服裝都很整齊，像是利用辦公的休息時間，趕緊出來接受大自然的洗禮。霍伯的畫互換了地點與時間，

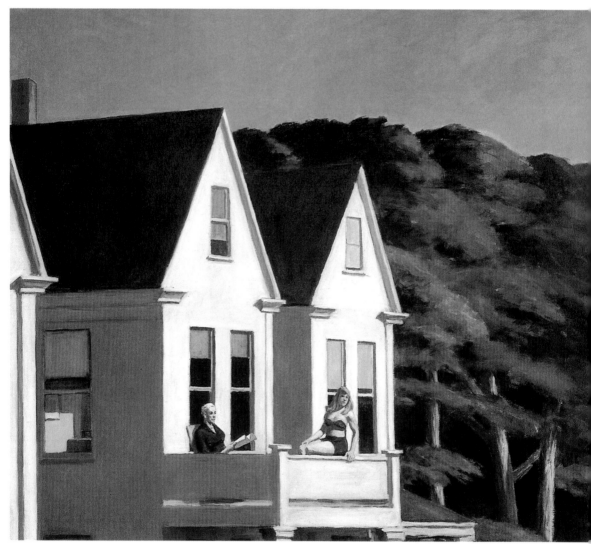

二樓的陽光　1960 年　油彩畫布　101.6 × 127cm　紐約惠特尼美術館藏

原來夏天海邊的日光浴，變成了秋天公園裡的閒坐。而每個人似乎
又帶著工作的壓力前來。只有年輕人埋頭看書，把握當前。畫中其
他人物的姿態似乎像在仰望未來，有點像是露天電影院。

　　一九六〇年八月底，廿年前曾為霍伯拍照的人像藝術家阿諾德
受《地平線》刊物之邀，到杜魯羅再為畫家拍照。霍伯對他非常信
任，攝影師試了好幾個地方，搬動家俱，探探光線。妮葳遜好想進

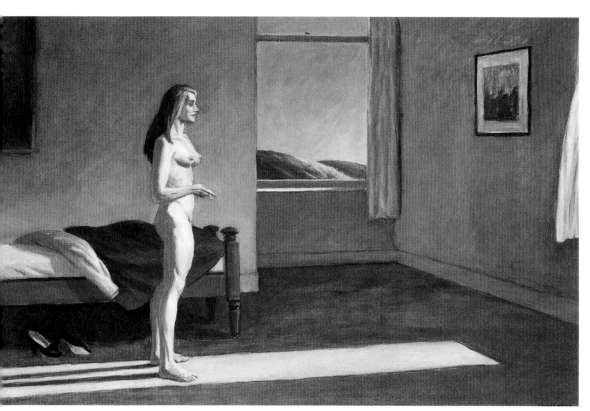

陽照射的裸女　1961年　油彩畫布　101.6×152.4cm　紐約惠特尼美術館藏

入畫面。最後是在戶外拍照，阿諾德發現背景的畫室旁，妮葳遜正在揮手。鏡頭雖是對準坐在古董椅的霍伯，而遠距離的她也被拍入照片，原非故意安排卻巧成佳作。一九六一年七月《地平線》雜誌推出專輯〈鱈魚岬的山頂〉，封面正是阿諾德的得意攝影，這張照片成為日後記錄霍伯的代表攝影作品。

　　一九六〇年九月中旬，霍伯完成〈二樓的陽光〉，他告訴朋友，這是一幅他喜歡的畫。兩棟房子結構相同，兩個人物中一位年輕，一位年長；年長的服裝整齊，年輕的只著泳裝。二人一同在樓台出現卻不對望，似乎有一種鄰近卻陌生的冷淡現象，彷彿象徵現代社會人群的疏離。另外，霍伯是最重視光線的畫家，他認為房子高處的光線與低處的光線處理是不同的，所以，此幅畫面中值得細細品賞之處甚多。

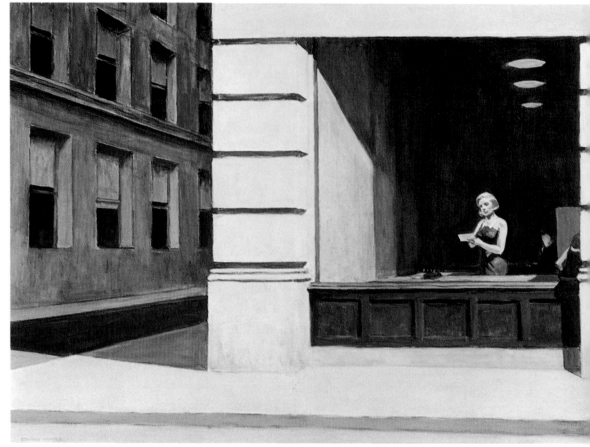

紐約辦公室　1962年　油彩畫布　101.6×139.7cm　阿拉巴馬布洛特收藏

　　十月中霍伯回紐約登記投票，當時總統的選舉甘迺迪擊敗了尼克森。甘迺迪夫人要求波士頓美術館借讓霍伯的水彩畫〈史匡燈塔的房子〉於白宮展覽。

　　十二月《美國藝術》（Art in America）雜誌頒給霍伯年度獎，獎金一千美元，獎狀一紙，感謝畫家對美國藝術的貢獻。

　　紐約大學仍然允許霍伯夫婦住在已經改名爲「社會工作學校」的大樓，其他的藝術家已經遷往別的大樓，霍伯是最後的房客。

　　當〈太陽照射的裸女〉於十月中旬畫好後，很快地便被過去的圖見153頁收藏家購買。油畫中的女性似乎剛起床，點了煙，床上的棉被也沒整理好，女子裸身面向窗外射入的太陽，長髮的中年女人似乎有點

憂慮。此畫主要內容集中在畫面左半，靠著地面上一道明艷的黃色光影穩住構圖，加上右半牆面的掛畫與窗簾的點綴，使整體畫面均衡卻分出輕重緩急，顯示出畫家在構圖及顏色處理上深厚的功力。

因為身體虛弱，霍伯直到一九六二年四月才開始重新作畫，也不知道那來的力氣，竟然就在五月中旬畫好了〈紐約辦公室〉，這是霍伯窺視狂下的產品，他喜歡偷看到別人窗內的活動，然後回家去畫。油畫中的辦公室正在街角，又在一樓，從透明的大玻璃窗望進去，室內情景看得一清二楚。不過他所畫的部分只是自己喜歡而強調的內容與對象。從畫中女士穿著推斷，應該時值夏天，辦公室中天花板的燈仍然亮著。光源是霍伯畫中的生命，他很喜歡用對比手法去突顯主體。

劇場的中間休息
1963 年　油彩畫布
101.6 × 152.4cm
巴勒維收藏

最後的排演與落幕

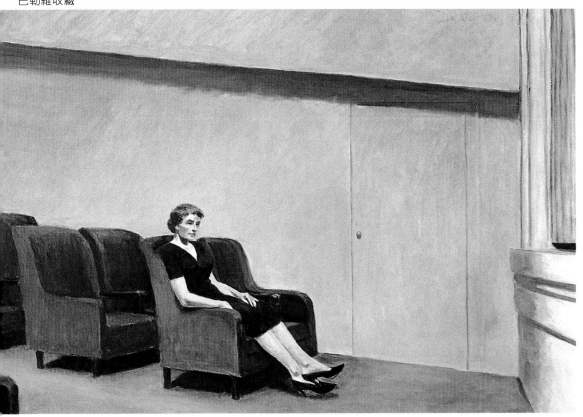

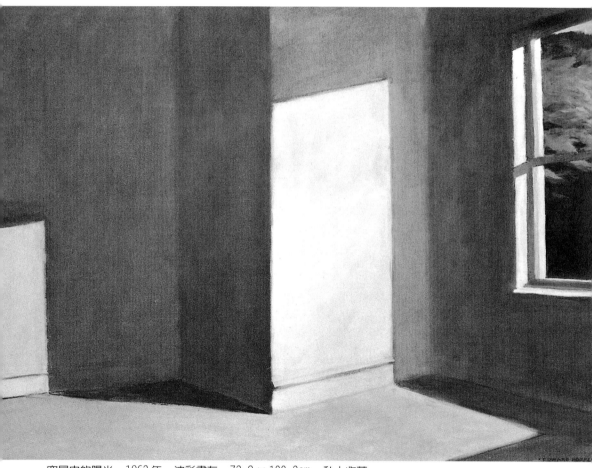

空屋內的陽光　1963年　油彩畫布　73.2×100.3cm　私人收藏

　　一九六三年三月，霍伯突然想畫一幅在電影院內的景象，而構
圖成熟後，四月就開始著手畫〈劇場的中間休息〉，畫中只有一位　圖見 155 頁
女士坐在頭排位置，其他座椅全空著。黃色的幕簾與地毯，沙發、
服飾與牆上橫條全是藍色系列，光線呈水平方向輻射。

　　十月，一幅沒有人物在內的〈空屋內的陽光〉讓人懷疑是一件
未完成的作品。室內已無情趣，窗外稍有綠意，白色光線透入，反
映在室內的陰影並不明確，圖中顯示了畫家的心情，空虛而來日不
多。有人認為是霍伯最後一張佳作。視界已無我，無處有我存在。

　　老畫家霍伯雖想外出，可是一想到要走七十四級樓梯就令人卻

路與樹　1962年　油彩畫布　86.3×152.4cm　杜立克夫婦收藏

　　步，於是，寧願在家聽聽收音機，或是幫忙準備三餐，出外吃飯的
時間減少，甚至連當時新建的「古根漢美術館」都從來沒去過。

　　芝加哥藝術協會頒贈獎金給霍伯，得獎作品是一九六二年〈路
與樹〉，路只有一條，森林卻是滿滿一片，畫面構圖簡單，而樹一
向是霍伯畫中最有生趣的。

　　一九六四九月底，「霍伯回顧展」在惠特尼美術館揭幕，數百
人參加了開幕典禮後的雞尾酒會。霍伯提供了一張自己的邀請貴賓
單，這些都是對他一生影響重大，想要感恩圖報的人。像這樣規模
隆重的回顧展，不是每個畫家都可能有的。霍伯坐在椅子上，妮薇
遜站在一旁，成為媒體拍攝的對象。七萬人觀賞了這場盛會，展覽
之後作品繼續移往芝加哥、底特律、聖路易等城展出。

　　一九六五年一月，霍伯拒絕了參加詹森總統的就職典禮，而在
六月去了一趟費城，接受「費城藝術學院」的榮譽博士學位。第二

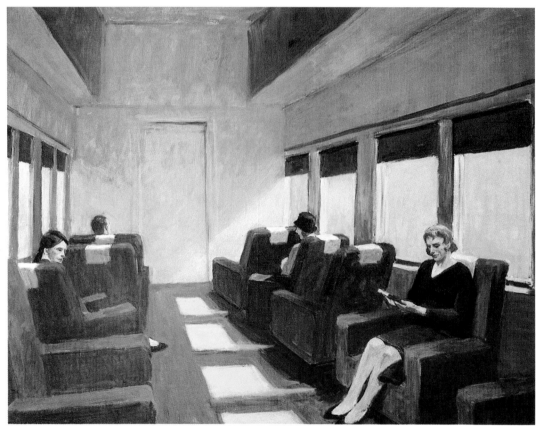

車廂內　1965年　油彩畫布　101.6×127cm　私人收藏

年〈兩個小丑〉完成，一對白衣小丑在黑簾的背景下出來謝幕。畫家原先構思三種版本，最後決定表演的場面改為目前的這種方式。

　　年底，霍伯因病痛難熬，最後由救護車送到醫院進行疝氣的手術。一個星期後，妮葳遜在畫室跌倒，傷了腰骨與大腿也被送到同一家醫院。兩個人一直住了三個月醫院。此段期間，霍伯每天坐輪椅從醫院五樓到三樓去探望妻子。

　　一九六七年的春末，霍伯再次被送到醫院，這一次是心臟有問題，而就在這次手術過後的九個月，霍伯去世，還差兩個月就是他八十五歲的生日。畫家走的安詳，沒有痛苦、沒有呻吟。如同畫家一生畫作上喜歡掌握的氣氛，總有一絲淡淡的哀愁，不過哀而不傷，適可而止。

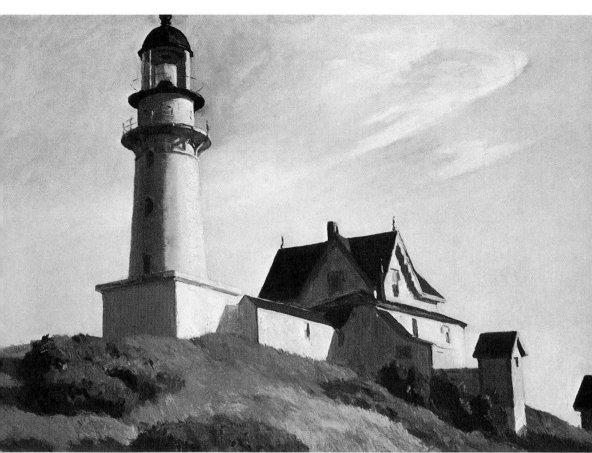

燈塔　1929年　油彩畫布　75×110cm　紐約大都會美術館藏

　　由於霍伯不喜歡熱鬧與人群，因此他的葬禮也進行非常得隱密。《紐約時報》將其死訊刊為頭條新聞。《新聞周刊》稱讚他是一位了不起的畫家。《時代雜誌》譽他為當代最偉大的美國畫家。

　　這時，原本有病的妮葳遜更加孤單了，沒有親人，眼睛也瞎了，完全要靠朋友才能過生活。第二年妮葳遜也隨之去世，還差十二天也是她八十五歲的生日。畫家夫婦鬥嘴一生卻互相扶持，添增畫壇一段佳話。

　　一九七○年七月九日，為慶祝緬因州建州一百五十年，美國郵局發行的新郵票正是霍伯一九二九年的著名油畫〈燈塔〉，而事實上，霍伯的畫也正像一座孤高的燈塔，為美國的畫壇增添光亮。

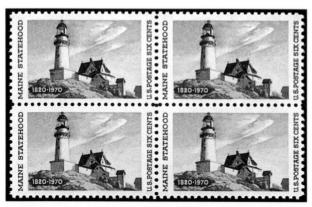

美國緬因州 150 年州慶，以霍伯名畫〈燈塔〉發行的紀念郵票

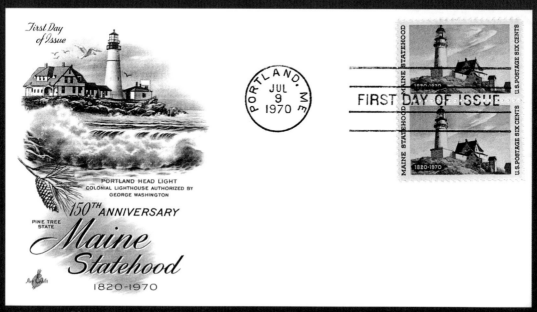

美國緬因州 150 年州慶，以霍伯名畫〈燈塔〉發行郵票首日封

霍伯素描作品欣賞

裸女
1923-24 年
粉彩畫紙
45.6 × 29.2cm

霍伯自畫像　1900年6月5日　炭筆畫紙　35.6×30.5cm

自畫像　1900年　鉛筆畫紙　13.3×9.5cm

自畫像　1900年　鉛筆畫紙　26×21cm

自畫像　1900年　鋼筆畫紙　20×13cm

霍伯自畫像　1945 年　炭筆畫紙　55.9×38.1cm

巴黎街景　1906-7 年
鉛筆速寫　34.3 × 40.6cm

巴黎塞納河橋下　1906-7 年
素描　56.1 × 38.1cm

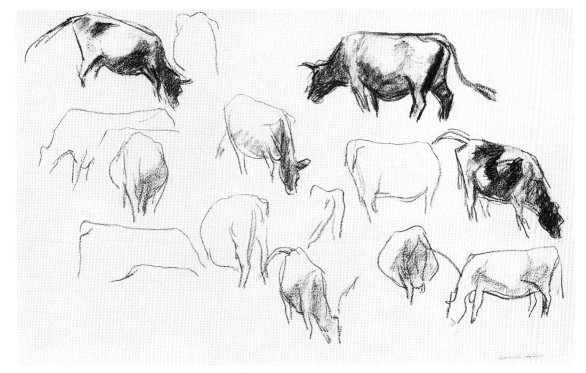

牛的習作　19324-30 年　鉛筆畫紙　34.3 × 54.6cm

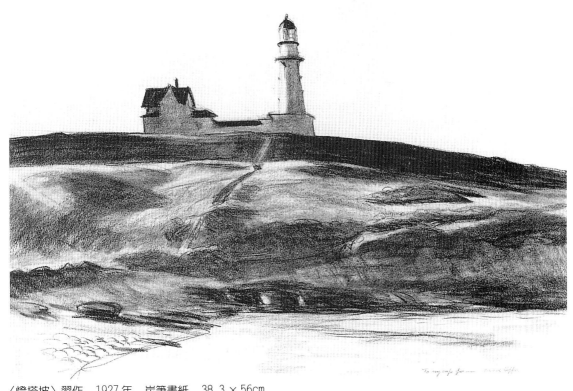

〈燈塔坡〉習作　1927 年　炭筆畫紙　38.3 × 56cm

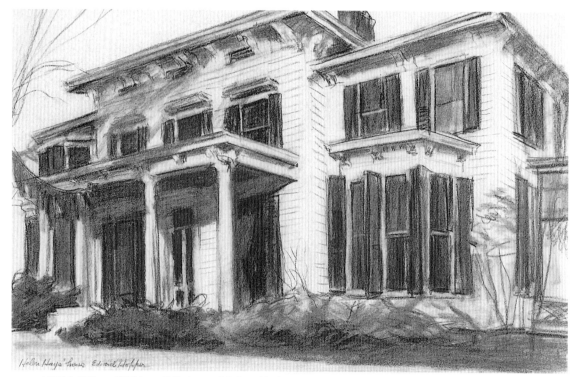

〈華廈〉習作　1939年　炭筆畫紙　26.7×30.6cm　紐約私人收藏

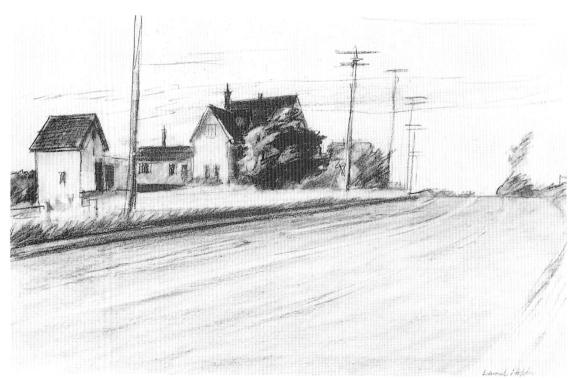

〈伊斯頓6號路〉習作　1941年　炭筆畫紙　27×40.6cm

166

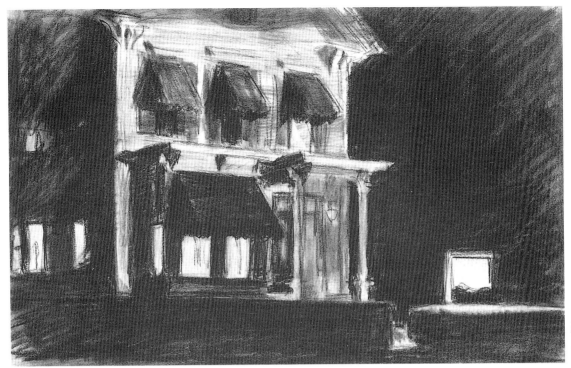

〈觀光客房間〉習作 1945年 炭筆畫紙 26.4×40.6㎝ 紐約私人收藏

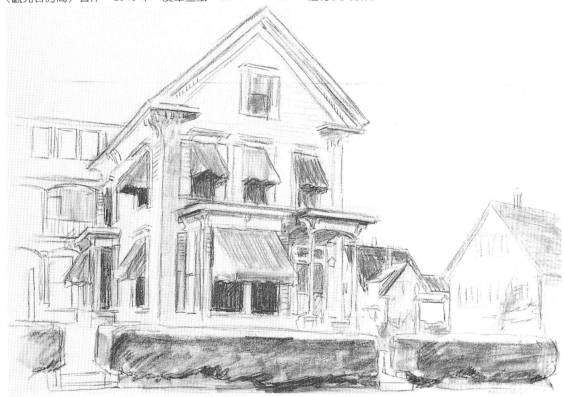

〈觀光客房間〉習作 1945年 炭筆畫布 38.1×56.5㎝ 紐約私人收藏

霍伯年譜 *Hopper*

霍伯的出生地——紐約州的奈耶克小鎮
1883 年霍伯一歲留影（左圖）

一八八二　七月二十二日，愛德華・霍伯出生於紐約州的奈耶克
　　　　（Nyack）。

一八八八～九九　六至十七歲。進入當地私立學校。畢業於奈耶克高
　　　　中。少年時代用父親提供的木料，建了一艘獨木舟。

一八八九～一九○○　十七至十八歲。在紐約市的「插圖學校」學習
　　　　插畫的技巧。

一九○○～○六　十八至二十四歲，轉學到「紐約藝術學校」，先學
　　　　插畫，然後改學繪畫。

一九○六　二十四歲。受聘為紐約一家公司的插畫員。十一月前往巴
　　　　黎，住在教友的家裡。

一九○七　二十五歲。六月末離開巴黎，前往倫敦，參觀國家畫廊與
　　　　西敏寺。七月中旬，訪問荷蘭的阿姆斯特丹。七月末，抵
　　　　達柏林。八月一日在布魯塞爾待兩天，回巴黎。八月二十
　　　　一日坐船回紐約。在紐約擔任商業廣告的藝術工作。

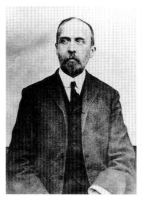

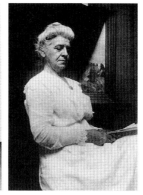

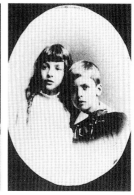

霍伯的父親亨利霍伯　　　霍伯的母親葛莉菲史密絲　霍伯和她的姐姐瑪麗恩
　　　　　　　　　　　　　　　　　　　　　　　　　　合影

一九○九　二十七歲。三月十八日抵達巴黎。五月沿著塞納河在戶外
　　　　　繪畫。七月三十一日乘荷美航輪回紐約。

一九一○　二十八歲。五月再去巴黎。五月二十六日赴馬德里，參觀
　　　　　博物館與鬥牛。六月中回巴黎。七月一日乘船回紐約。在
　　　　　紐約設立畫室，以商業藝術與插畫養活自己。利用夏日空
　　　　　餘時間繪畫。

一九一二　三十歲。夏天在麻州的格拉斯特海港畫風景。

一九一三　三十一歲。父親去世。二月十五日，紐約精武堂畫展，展
　　　　　出油畫一件，以二百五十美元售出，生平第一次賣畫。
　　　　　十二月，搬到華盛頓廣場北邊三號居所，直到去世。

一九一四　三十二歲。夏天在緬因州的阿崗魁作畫。

一九一五　三十三歲。從事蝕刻版畫。第二個夏天待在阿崗魁。

一九一六～一九　三十四至三十七歲。夏天都到緬因州的莫依根島。

霍伯在巴黎寫生
1907 年（左圖）

霍伯五歲時在湖上
練習划船（右圖）

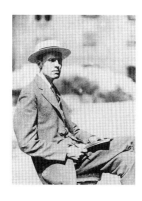

坡上的華屋　銅版畫　23×25.4cm　　　　　莫依根的帆船　1919年　銅版畫　17.8×22.9cm

一九一八　三十六歲。十一月，壁報「粉碎德國佬」贏得首獎。
一九二三　四十一歲。參加「惠特尼畫室俱樂部」夜間繪畫班，完成
　　　　　多張人體寫生。夏天去格拉斯特，完成最後一次版畫後，
　　　　　開始經常性地畫水彩。十二月七日〈雙斜坡的屋頂〉以一
　　　　　百美元賣給布魯克林美術館。
一九二四　四十二歲。七月九日與約瑟芬‧妮葳遜結婚。夏天在格拉
　　　　　斯特海港。

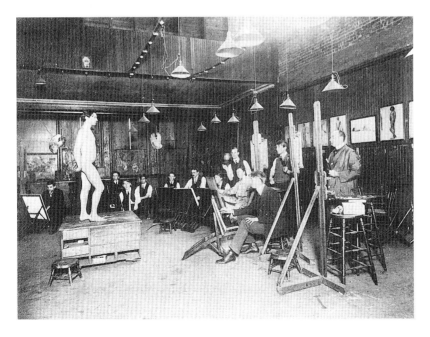

霍伯1903至1904年在
紐約藝術學校，亨利的
教室學習人體素描

波依士畫像　1905 年
油彩畫布　61 × 43cm

威廉斯伯格的橋上　1928 年　油彩畫布
73.7 × 109.2cm　紐約大都會美術館藏

一九二五　四十三歲。六月九日去柯羅拉多州與新墨西哥州的聖塔菲
　　　　　旅行。
一九二六　四十四歲。坐火車去緬因州，七個星期後往格拉斯特。
一九二七　四十五歲。買了一輛舊車。夏天去緬因州的波特蘭畫燈
　　　　　塔，回程經過紐漢姆什州，順著康州回到了佛蒙州。
一九二八　四十六歲。夏天在格拉斯特，繼續北上往緬因州的阿崗
　　　　　魁，順便訪友，回程與去年路線一樣。

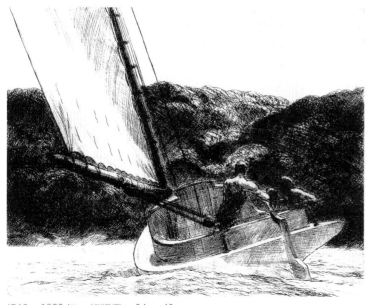

帆船　1922 年　銅版畫　34 × 40cm
藝術學生　1906 年　油彩畫布　196.2 × 98cm（右圖）

度假帳篷　鋼筆速寫
10 × 14.5cm

一九二九　四十七歲。四月一日至五月十一日，去南卡的首府旅行。
　　　　　夏天到麻州訪友，繼續北上到緬因州的波特蘭，再畫燈
　　　　　塔。
一九三〇　四十八歲。首次去麻州鱈魚岬的杜魯羅，租了在坡上的夏
　　　　　屋。
一九三一～三二　四十九至五〇歲。夏天在南杜魯羅。

年輕時代的霍伯
（左圖）

愛德華・霍伯　1915年
攝影（右圖）

172

霍伯在緬因州畫〈燈塔
坡〉 1927年（左圖）

霍伯在麻州鱈魚岬
1933年（右圖）

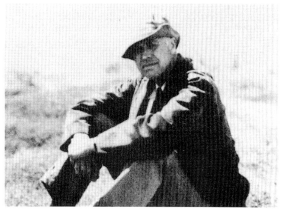

一九三二　五〇歲。紐約華盛頓廣場北邊的畫室擴建。

一九三三　五十一歲。訪問加拿大的魁北克，回程去緬因州的波特蘭
　　　　　和阿崗魁，經過波士頓，再去杜魯羅。十月一日，在南杜
　　　　　魯羅買了一塊靠海坡上的土地。

一九三四　五十二歲。五月初去南杜魯羅，在坡上建屋。一直到十一
　　　　　月下旬才離開。以後幾乎每年夏天必去。

一九三五　五十三歲。母親去世。從南杜魯羅去佛蒙州首府。

一九三六　五十四歲。再訪佛蒙州。

一九三七　五十五歲。九月再去佛蒙州的白河谷。

一九三八　五十六歲。九月先去佛蒙州，然後到南杜魯羅。紐約畫室
　　　　　擴建，妮葳遜有了自己畫室。

一九三九　五十七歲。夏天去南杜魯羅。早回紐約，要去賓州的匹茨
　　　　　堡「卡內基學院」當評審。今年與明年都沒畫水彩，卻在
　　　　　夏日畫室完成油畫。

一九四〇　五十八歲。夏天提早從南杜魯羅回紐約，為的是登記選
　　　　　票，反對羅斯福競選總統。

一九四一　五十九歲。去紐約州首府當繪畫評審。五到七月去卡羅拉
　　　　　多州與猶它州。開車穿過沙漠到太平洋沿岸。從加州又一
　　　　　直北上到奧略岡州，回程去懷俄明州和黃石公園。回到南
　　　　　杜魯羅已是八月下旬。

一九四三　六十一歲。三月去首都華盛頓博物館為評審。夏天坐火車
　　　　　首次去墨西哥。十月初返回紐約，畫了四張水彩。

一九四五　六十三歲。五月被推舉為「國家文學與藝術學院」的會

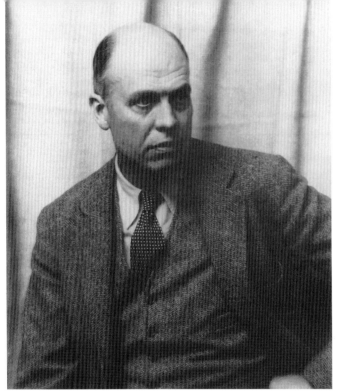

愛德華·霍伯　1933年10月留影

員。

一九四六　六十四歲。五月開車去墨西哥，畫了四張水彩。八月回
　　　　程。九月到南杜魯羅。

一九四七　六十五歲。十一月旅行到印第安那州，為畫展評審。

一九五一　六十九歲。五月底，第三次往墨西哥，來去全部自己開
　　　　車，回程直達南杜魯羅。十一月才離開。

一九五二　七十歲。為美國聯邦藝術部選為四人代表之一，參加在維
　　　　也納的國際畫展。十一月出發去墨西哥，聖誕節與新年都
　　　　在異邦度過。

一九五三　七十一歲。三月一日從墨西哥回到紐約，畫了兩張水彩，
　　　　參加了一群畫家組織，準備出版《真實雜誌》。夏天在南
　　　　杜魯羅。九月十五日走訪格拉斯特。

一九五五　七十三歲。夏秋兩季都在南杜魯羅。

一九五六　七十四歲。榮獲「漢丁頓哈特福基金會」贊助，十二月九
　　　　日抵達加州，這次是為期半年的停留。

一九五七　七十五歲。六月六日離開基金會。七月二十二日抵達南杜
　　　　魯羅。十月末回紐約。

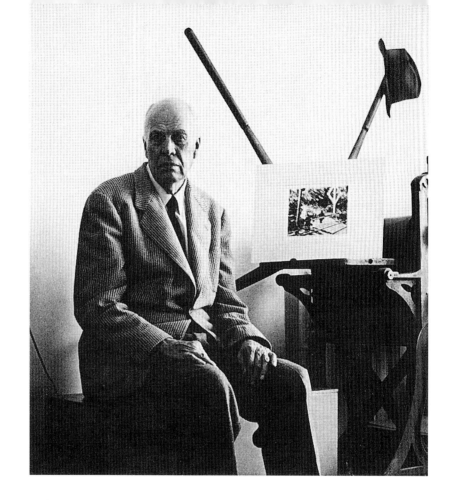

一九五九　七十七歲。七月十五日赴南杜魯羅。十月轉往紐漢姆什
　　　　　州。十一月在曼徹斯特個展。十二月畫展繼續到羅德島
　　　　　的首府。順便拜訪老友。

一九六〇　七十八歲。春天與志同道合藝術家，出版了創刊號《眞實
　　　　　雜誌》。抗議惠特尼美術館與紐約現代美術館辦太多的抽
　　　　　象畫展。

一九六四　八十二歲。五月生病。榮獲芝加哥藝術協會的繪畫獎項。
　　　　　在紐約惠特尼美術館舉行大型回顧展。

一九六五　八十三歲。七月十七日姊姊去世。榮獲費城藝術學院美術
　　　　　博士學位。完成最後一幅畫〈兩個小丑〉。

一九六七　八十五歲。五月十五日在紐約華盛頓廣場的畫室中去世。
　　　　　九月～翌年一月，第九屆巴西聖保羅國際雙年展美國館以
　　　　　霍伯繪畫爲主要展覽作品。

國家圖書館出版品預行編目資料

霍伯＝Edward Hopper / 李家祺撰文
--初版，台北市：藝術家出版社：民 91
面： 公分----（世界名畫家全集）

ISBN 986-7957-13-X 平裝）
1 霍伯（Edward Hopper，1882-1967）- 傳記
2 霍伯（Edward Hopper，1882-1967）- 作品評論
3 畫家 – 美國 – 傳記

940.9952 91000854

世界名畫家全集

霍伯 Edward Hopper

李家祺／撰文　何政廣／主編

發 行 人　何政廣
編　　輯　王庭玫、江淑玲、黃舒屏
美　　編　王孝媺
出 版 者　藝術家出版社
　　　　　台北市重慶南路一段 147 號 6 樓
　　　　　T E L：(02)2371-9692～3
　　　　　F A X：(02)2331-7096
　　　　　郵政劃撥：0104479～8 號　藝術家雜誌社帳戶

總 經 銷　時報文化出版企業股份有限公司
　　　　　桃園縣龜山鄉萬壽路二段351號
　　　　　TEL：(02) 2306-6842

初　　版　中華民國 91 年 3 月
定　　價　新臺幣 480 元

ISBN 986-7957-13-X
法律顧問　蕭雄淋
版權所有 不准翻印
行政院新聞局出版事業登記證局版台業字第 1749 號